可愛洋服穿搭集

小學女生 篇

もかろーる 著

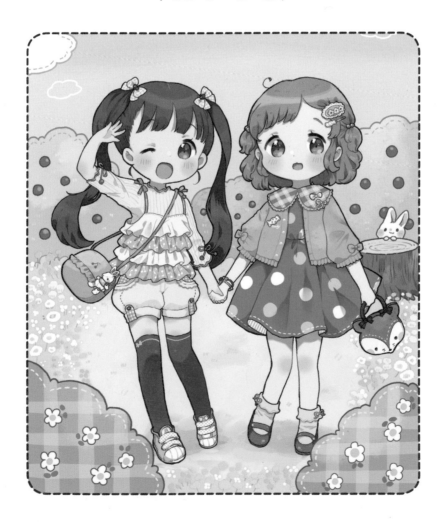

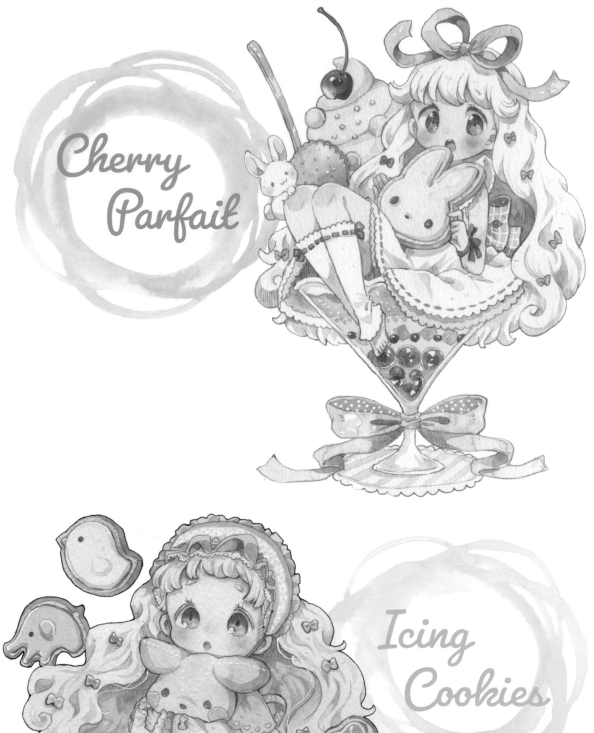

Cherry
Parfait

Icing
Cookies

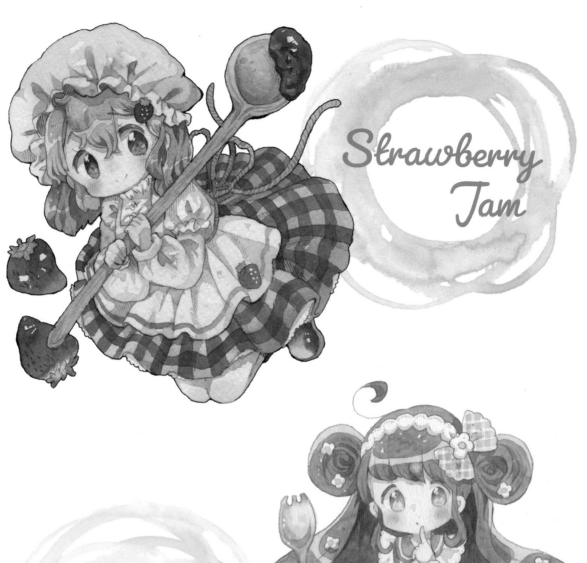

Strawberry
Jam

Swiss Roll
with Fruits

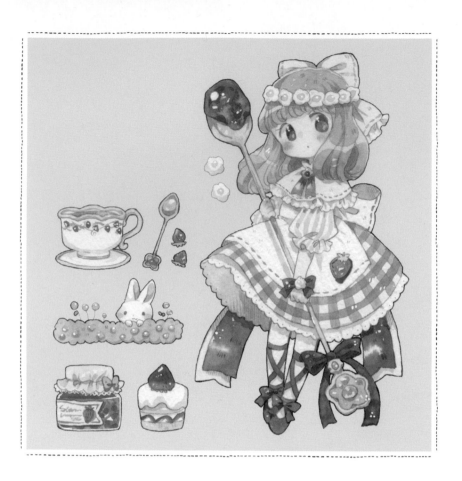
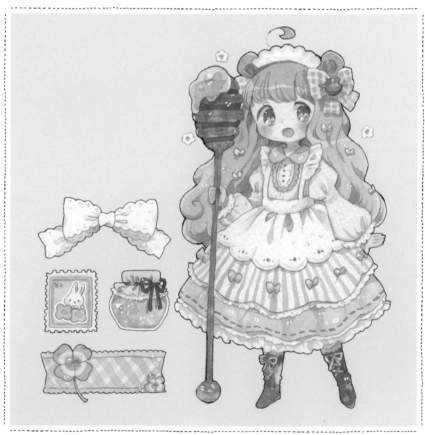

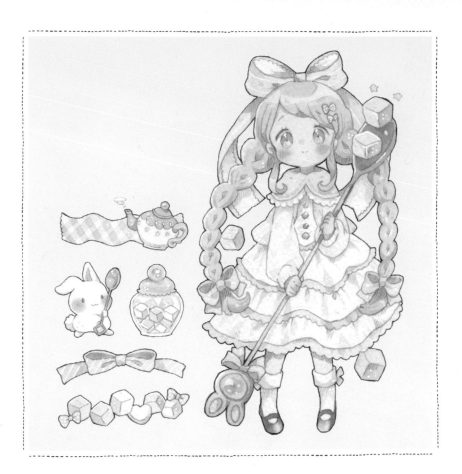

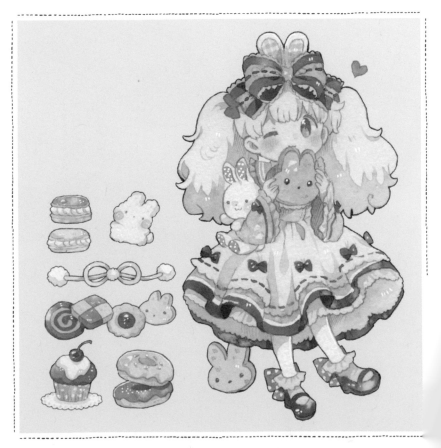

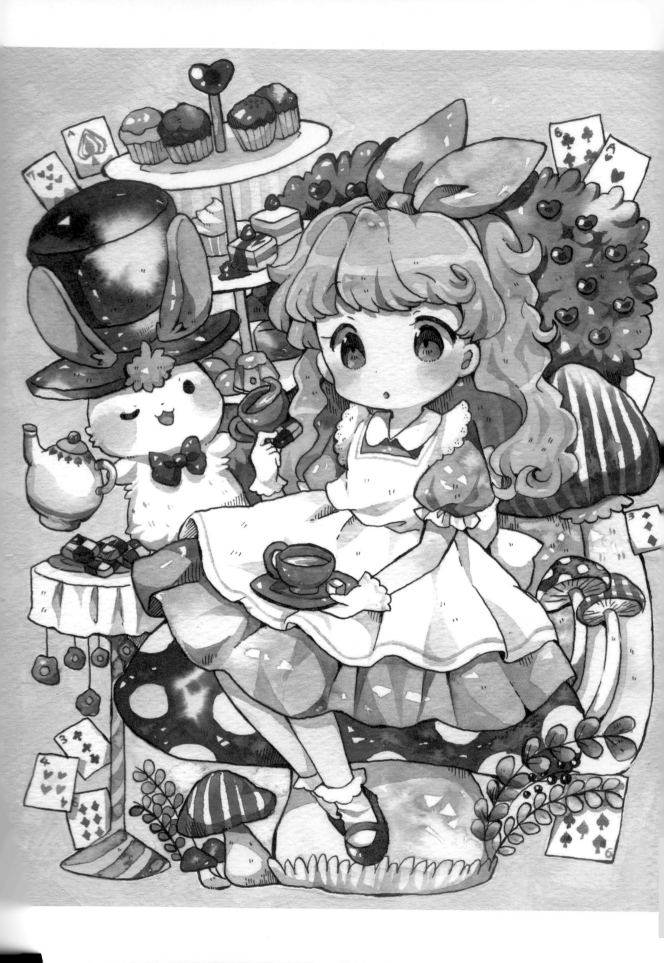

插畫家介紹

もかろーる　**Twitter** @mokarooru_0x0　**Instagram** mokarooru

出生於日本愛媛縣，定居於日本大阪府。作家兼插畫家，描繪的畫作是以小女孩、可愛配件和動物作為主題。使用 iPad 與水彩顏料，插畫類型涵蓋電繪與手繪。目前主要活躍於兒童書插畫、在國外販售的紙膠帶插畫，以及角色設計等領域。

#花
#可愛

#軟綿綿

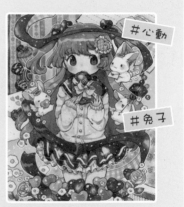

#心動
#兔子

✿ 靈感來源

我是從身邊的點心、紅茶、花或植物等獲得靈感。有意識地形成如同「故事裡的一頁」般的世界觀。

✿ 喜歡的主題

大多以點心為主題。基本款就是外型帶有手工製造風格的餅乾或機器製造的餅乾等烘培點心、蛋糕和冰淇淋這種生菓子。

✿ 喜歡的動物

我喜歡的是倉鼠、兔子等小動物。小小軟綿綿的動物和可愛女孩也超級搭配，經常描繪這種組合。

✿ 一天的時程表

家裡的小孩還小，所以白天我是以家事和育兒為重點。創作插畫主要是集中在小孩入睡後的夜深人靜時。

✿ 給讀者的話

創作時配合服飾，連女孩的表情都確實地思考過，所以本書的精彩之處就是這個部分。如果大家也能發現這些服飾裡的細緻堅持，那我會非常開心。

Index

Part 1
Spring／春

Part 2
Summer／夏

Part 3

Autumn／秋

Part 4

Winter／冬

Part 5

School／制服

本書的使用方法

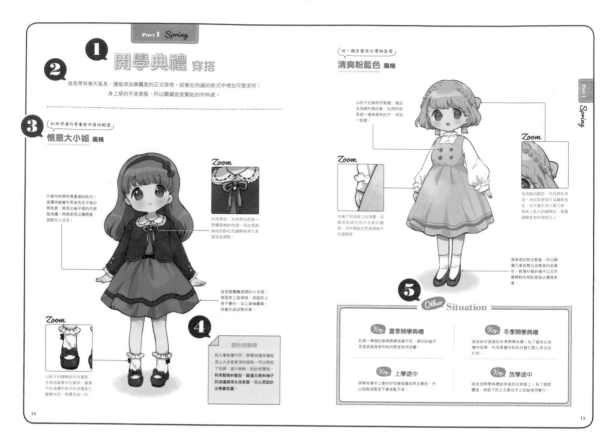

① 穿搭主題

這個部分是配合季節活動或學校例行性活動的主題。除此之外，以天氣、制服和季節花卉為基調的主題也相當豐富多元。

② 主題解說

根據各個主題的內容，解說設計服飾時必須動腦筋思考的地方和主題本身。

③ 穿搭解說

這個部分是針對女孩所穿的服飾去解說穿搭。說明選擇裝飾和布料的理由。此外，也放大細節部分進行了詳細介紹。

④ 設計的堅持

這個部分是解說作家堅持的細節。解說了服飾設計、選擇色調的企圖，以及其他相關變化。

⑤ 能發揮主題的範圍＆其他場景

這個部分會介紹配合主題的基調。不用說一定會有身邊的配件、包包和帽子，也精選了季節花卉。

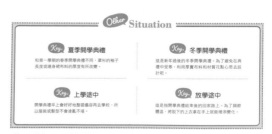

為了增加場景的靈感，在這個部分納入了主題內介紹不完的其他場景。

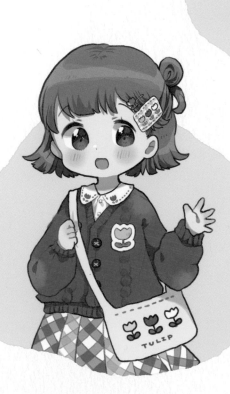

開學典禮 穿搭

這是帶有春天氣息，還能添加華麗度的正式穿搭。試著在拘謹的款式中增加可愛度吧！
身上穿的不是便服，所以關鍵就是緊貼的布料感。

利用滾邊在厚重感中展現輕盈

愜意大小姐 風格

外套布料帶有厚重感的款式。這種時候會利用金色扣子做出雅致感，展現出袖子裡的內搭服滾邊。稍微表現出隨興感，就能引人注目。

Zoom

利用黑色、灰色和白色統一整體服飾的色調。因此透過胸前的粉紅色蝴蝶結等元素營造強調點。

這是輕飄飄展開的A字裙。裡面穿上澎裙後，就能防止裙子變形。加上線條圖案，就會形成成熟印象。

Zoom

以鞋子的蝴蝶結作為重點，並將視線集中在腳部。讓襪子的滾邊和袖子的滾邊產生關聯性吧！整體是統一的。

設計的堅持

和入學典禮不同，開學典禮某種程度上大多是素淨的服裝。所以降低了色調，減少裝飾。因此相應地，**利用髮飾和髮型、腳邊元素和袖子的滾邊展現女孩氣質，花心思設計出華麗氛圍。**

清爽粉藍色 風格

統一顏色營造出優雅氣質

以扣子在胸前作點綴，藉此呈現鄉村風印象。利用同色系統一連身裙和扣子，添加一致感。

Zoom

這是鮑伯髮型，而且顏色稍淺。因此即使設計成編髮造型，也不會形成沉重印象。裝飾上較大的蝴蝶結，盡量讓觀看者的視線往上。

Zoom

在袖子添加朝上的滾邊，這樣就能遮住部分衣褶的皺褶，同時還能自然強調袖子的蓬鬆感。

連身裙的款式輕盈，所以腳邊元素就整合成簡單的氛圍吧。輕薄材質的襪子以及芭蕾舞鞋的搭配塑造出優雅氣質。

Other Situation

 夏季開學典禮

和第一學期的春季開學典禮不同，罩衫的袖子長度或連身裙布料的厚度有所改變。

 冬季開學典禮

這是新年過後的冬季開學典禮。為了避免在典禮中受寒，利用厚實布料和材質花點心思去設計吧。

 上學途中

開學典禮早上會好好地整頓儀容再去學校，所以服裝或髮型不會凌亂不堪。

 放學途中

這是指開學典禮結束後的回家路上。為了調節體溫，將脫下的上衣拿在手上就能增添變化。

上課日 穿搭

在上課日穿的就是所謂的「便服」。思考一下要在哪個部分呈現出個性吧！
透過服飾的氛圍、樣式和顏色等要素的搭配組合，應該能營造出許多變化。

靈活運用眼鏡吧！

故作正經的優等生 風格

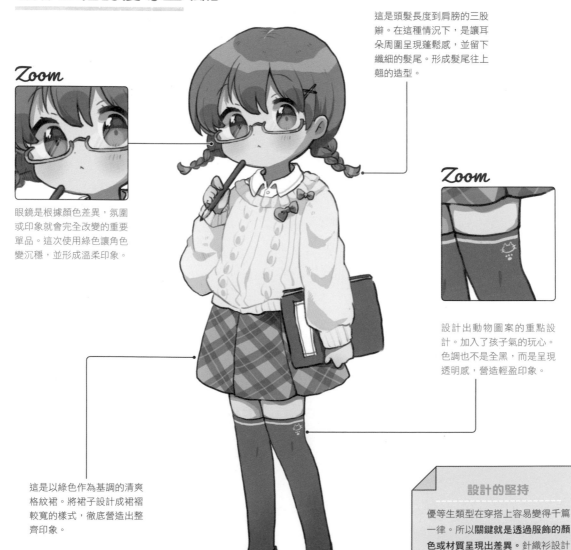

Zoom

眼鏡是根據顏色差異，氛圍或印象就會完全改變的重要單品。這次使用綠色讓角色變沉穩，並形成溫柔印象。

這是頭髮長度到肩膀的三股辮。在這種情況下，是讓耳朵周圍呈現蓬鬆感，並留下纖細的髮尾。形成髮尾往上翹的造型。

Zoom

設計出動物圖案的重點設計。加入了孩子氣的玩心。色調也不是全黑，而是呈現透明感，營造輕盈印象。

這是以綠色作為基調的清爽格紋裙。將裙子設計成裙褶較寬的樣式，徹底營造出整齊印象。

設計的堅持

優等生類型在穿搭上容易變得千篇一律。所以**關鍵就是透過服飾的顏色或材質呈現出差異**。針織衫設計成奶油色鉤針編織款式，營造出自然風格，設計時特別留意這個部分，避免出現過於死板的情況。

活力少女 風格

這是短髮造型的應用變化。讓觀看者的視線往上移動,就會形成有活力的印象。設計成兩顆丸子頭也會添加女孩氣質。

Zoom

粉紅色上衣在肩膀加上大面積的滾邊,上半身就會產生動感。輕飄飄的材質營造出少女氛圍。

Zoom

正統的短褲在下襬或反摺處加入圖案。此外,設計成動物等主題圖案,就能展現出稚氣。

春天還有點涼意,所以褲襪是必需品。橫條紋透過條紋的粗細和顏色的搭配組合,會產生不同的印象。像甜點一樣的搭配組合效果◎(極佳)。

能發揮
主題的範圍

上課日穿搭 ver.

依照每個科目改變筆記本的顏色。將筆記本拿在手上,就會成為重點色*。

試著透過三角形或是圓形等形狀、大小和材質設計鉛筆盒吧。

女孩的筆記用具種類豐富。統一顏色和圖案的話,效果◎(極佳)。

女孩配戴的眼鏡,關鍵就在於連眼鏡盒都要設計得很可愛。

上課時希望集中精神,利用有主題的髮圈提振心情吧。

放入室內鞋的袋子要呈現出手作感,故意留下接縫。

※ 重點色…指穿搭中相對於作為基調的素淨色調,在全身的某處重點式加上鮮豔顏色。

上課日 2 穿搭

女孩與男孩的不同之處，是在便服中納入些許時尚感。
利用飾品、鞋子和滾邊等元素展現出女孩氣質。髮型也選擇能專心學習的盤髮。

令人心動的大姊姊 風格

將整體整合成 I 形線條。頭髮設計成丸子頭。稍微露出零散的碎髮並以髮夾在耳邊作點綴，形成不經意的時尚感。

Zoom

給角色在襯衫上搭配有荷葉邊下襬的細肩帶。從腰部到下襬形成擴散狀，能展現出動感。利用清爽的直條紋，形成大姊姊般的印象。

Zoom

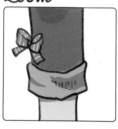

淺色色調的牛仔褲利用下襬的反摺，讓腳部看起來清爽俐落。透過小蝴蝶結在清爽中添加可愛度。

芭蕾舞鞋將整體襯托成素淨的穿搭。鞋子顏色選擇了絕妙的「暗淡色」薄荷綠。

設計的堅持

大姊姊風格穿搭的必備品——白色襯衫。但若只是單穿會過於樸素。**這種時候就搭配有設計性的針織棉上衣吧**。搭配透亮背心或長版開襟外套的效果也不錯。

機能性超群

薰衣草女孩 風格

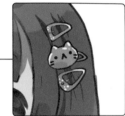

在鬆散三股辮的耳邊，別上重疊的兔子髮夾。蓬鬆髮型也會形成成熟印象。

這是帶有春天氣息的牛仔薄外套。為了方便捲起袖子，設計成較寬大的袖口。胸前口袋加入刺繡設計後，就會成為強調點。

以 3 色整合整體的穿搭顏色。顏色之間不會產生衝突，呈現出一致感。上衣圖案則是選擇淺粉紅色的細橫條紋。

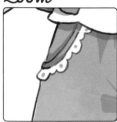

打褶斜紋褲利用薰衣草色打造春天氣息。在口袋點綴寬褶的滾邊。這樣就能營造女孩氣質。

Other **Situation**

 Key, 團體發表課

發表班級研究的課堂上，臉部選擇能看得很清楚的上梳髮型。

 Key, 美術課

在校園寫生時，有時也會坐在地上。設計成褲子弄髒也不要緊的服裝。

 Key, 音樂課

演奏樂器或唱歌時，就選擇較少束縛脖子和胸部的穿搭吧。

 Key, 休息時間

去上廁所時，將手帕或化妝包夾在腋下的話，也能轉換場景。

郊遊 穿搭

對小學生而言，遠足是介於日常和特別之間的活動。因為是離開校內的課外活動，
所以方便活動性是一定要有的，在研究穿搭的同時也要考慮到小學生原有的個性。

以吊帶褲添加稚氣和甜美度

流行吊帶褲 風格

Zoom

這是櫻桃主題的髮飾，做成
蝴蝶結樣式。因為是細蝴蝶
結，所以不會過於甜美，也
非常適合雙馬尾髮型。

Zoom

吊帶褲裡面是寬鬆的連帽上
衣。將一邊的肩帶拆下，就
可以看到連帽上衣的前面設
計，營造出可愛感。

常常走路、跑步，或是到處
活動，因此下半身褲子部分
的褲腳設計寬一點。透氣性
變好，所以很適合流汗日子
的穿搭。

這是很適合走來走去的運動
鞋。相對於藍色感強烈的牛
仔吊帶褲，小小地加入顯眼
的紅色，就能成為重點設
計。

設計的堅持

將帶有春天氣息的櫻桃作為穿搭的
統一主題。連帽上衣和髮飾都使用
櫻桃。利用兜帽和口袋自然展現的
圓點圖案，呈現出櫻桃的形狀和一
致感。圓點的搭配度極佳，很推薦
這種圖案。

可愛蝴蝶結女孩 風格

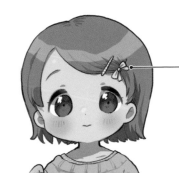

以髮夾固定瀏海。露出角色的表情，形成開朗印象。關鍵就是要注意臉部像碗一樣的曲線。

Zoom

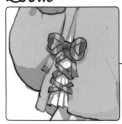

粗線編織的針織衫。在側邊以蕾絲編織作點綴，這樣就能展現出可愛氣息。使用蝴蝶結營造甜美感吧。

Zoom

裙子以淺黃色作為全身的重點色。色調一樣，所以和粉紅色的搭配度也〇（良好）。利用較細的裙褶加強飄逸感。

利用襪子的紅色線條和運動鞋襪托出整體的甜美。因為是膝下襪，所以若能看到膝蓋，看起來就有小學生的感覺。

能發揮主題的範圍

郊遊穿搭 ver.

這是有顯眼設計的背包，具有預防小孩走丟的作用。

水壺容易有樸素感。利用吊帶增添變化吧。

郊遊的樂趣——便當。將食材裝點上去，呈現出豐富內容，添加郊遊的雀躍感。

讓角色攜帶幾包點心吧，就能與朋友分享。

手帕會拿來洗手或擦汗。萬能的手帕類也能利用色調營造出女孩氣質。

這是減少設計的背包。以粉紅色統一，利用色調提高存在感。

公園玩耍日 穿搭

會選擇父母準備的衣服，或是能馬上從衣櫃拿出來，那種弄髒也無所謂的衣服。但是機會難得，想要加上按照自己想法打造出來的時尚感。設計時也試著去想像這種女孩的心情再去描繪吧！

看起來輕便的衣服顏色和頭髮

朝氣蓬勃女孩 風格

Zoom

在漁夫帽別上徽章，可以展現出像小學生一樣的稚氣。設計成 2、3 個不同顏色的徽章，就能成為強調點。

Zoom

讓短髮的髮尾往上翹，就會形成有活力的印象。深色髮色徹底營造出復古氛圍，所以靈活運用這類顏色吧。

選擇線條較粗的橫條紋，在腰部發揮拼接的作用。根據顏色的搭配組合，也會變成輕便風或少女風。

和襯衫連身裙相比之下，Polo 連身裙的質料較為沉重，所以裙襬不會大幅展開。連身裙選擇素淨顏色就能形成一致感。

設計的堅持

徽章別在連身裙的胸前或背後也會形成可愛印象。**在全身整合出一個區塊，就能集中觀看者的視線**。想要營造出更加輕便的場景時，試著將帽子改成棒球帽也是不錯的選擇。

利用暗淡色形成搭配度佳的 3 色

甜美時尚達人 風格

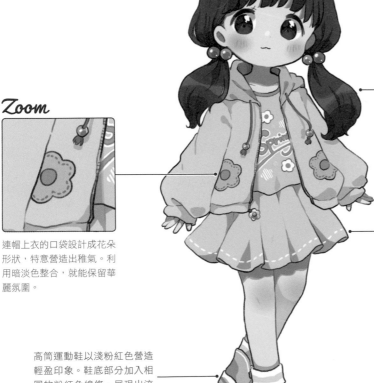

這是紮在耳下的鬆散雙馬尾造型。利用髮圈讓髮根處看起來分量變多吧。這樣一來髮尾散開的部分看起來就會很漂亮。

Zoom

連帽上衣的口袋設計成花朵形狀，特意營造出稚氣。利用暗淡色整合，就能保留華麗氛圍。

Zoom

淺藍色波浪裙在裙襬附近以白色縫線作點綴，色調的整合也變得更好，展現出自然的時尚感。

高筒運動鞋以淺粉紅色營造輕盈印象。鞋底部分加入相同的粉紅色線條，展現出流行氛圍。

Other Situation

Key. 玩盪鞦韆

玩盪鞦韆時，要防止裙子因為逆風飄起來的狀況。最佳選擇就是牛仔布材質。

Key. 奔跑玩耍

捉迷藏或賽跑時可能會跌倒。若選擇沒有露出膝蓋的褲子，就能呈現出真實感。

Key. 玩球

玩球時上半身和手臂容易弄髒。最佳選擇就是容易洗掉髒污的尼龍材質。

Key. 坐在長椅上聊天

也常常聊天聊到天黑，讓角色攜帶方便穿脫的上衣吧。

女兒節派對 穿搭

3月3日的女兒節是一年中特別「有女孩氣息」的每年例行性活動。
在派對等大家聚集的活動加入一點「成熟氛圍」，就能和周圍的孩子呈現出差異。

對可愛淑女的憧憬

少女烹飪 風格

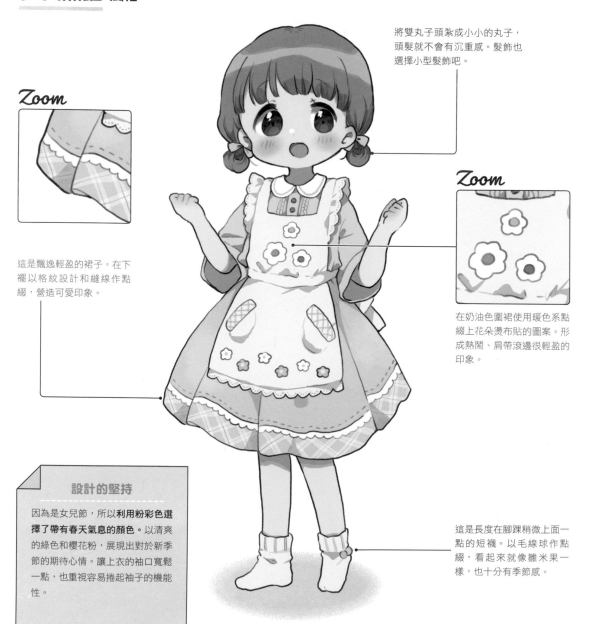

Zoom

Zoom

將雙丸子頭紮成小小的丸子，頭髮就不會有沉重感。髮飾也選擇小型髮飾吧。

這是飄逸輕盈的裙子。在下襬以格紋設計和縫線作點綴，營造可愛印象。

在奶油色圍裙使用暖色系點綴上花朵燙布貼的圖案。形成熱鬧、肩帶滾邊很輕盈的印象。

設計的堅持

因為是女兒節，所以**利用粉彩色選擇了帶有春天氣息的顏色**。以清爽的綠色和櫻花粉，展現出對於新季節的期待心情。讓上衣的袖口寬鬆一點，也重視容易捲起袖子的機能性。

這是長度在腳踝稍微上面一點的短襪。以毛線球作點綴，看起來就像雛米果一樣，也十分有季節感。

全力展現女人味一決勝負吧！

經典的少女外出 風格

兔耳髮箍是增添女孩風可愛氣質的單品。若搭配蓬鬆散開的鮑伯髮型，看起來就像小動物一樣。

Zoom

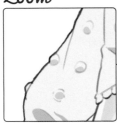

附毛線球的開襟外套設計成白色，會形成穩重印象。若改變扣子顏色，就會成為強調點。

Zoom

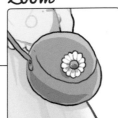

因為是受邀派對的風格，所以在穿搭中加上肩背小包。選擇不會過於華麗，和穿搭配起來也很協調的粉紅色布料。重點是小包上的白花。

這是以交叉繫帶為特徵的正式跟鞋。和簡單的白襪搭配在一起的話，效果◎（極佳）。將襪子反摺，就會變成高雅的受邀派對風格。

能發揮主題的範圍

女兒節派對穿搭 ver.

為了受邀派對時能裝入許多點心，最佳選擇就是大容量的皮包。

短髮造型也想添加可愛度時，帶有春天氣息的髮飾效果◎（極佳）。

只要單手拿著糯米糰子，就能一下子營造出華麗又和諧的氛圍。

利用粉彩色營造的多彩雛米果。很適合大家一起吃東西的場景。

在穿搭中落實日本傳統點心的設計和配色，這也是一種做法。

糖霜餅乾以女兒節人偶為主題，這樣一來色調就會很可愛。

採草莓 穿搭

草莓是普遍的甜點，而且也是可愛的單品。即使在穿搭中大膽地直接採用草莓顏色或形狀，也會自然地與服飾融為一體，看起來很時尚。注意重點色的運用再去思考穿搭吧。

採用草莓圖案或顏色

隨興草莓 風格

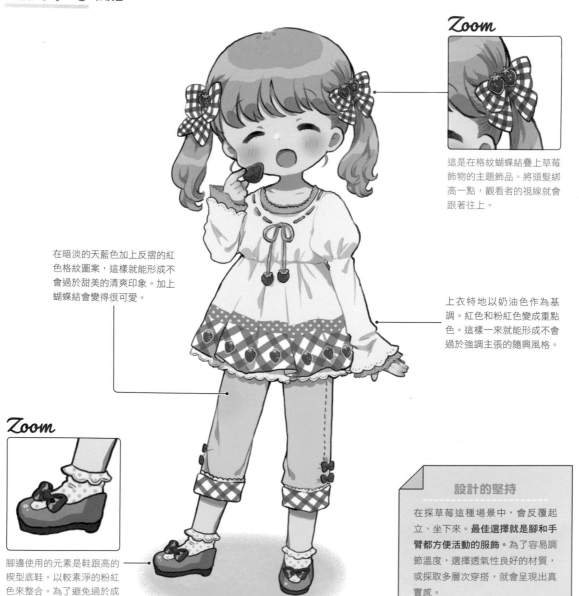

Zoom

這是在格紋蝴蝶結疊上草莓飾物的主題飾品。將頭髮綁高一點，觀看者的視線就會跟著往上。

在暗淡的天藍色加上反摺的紅色格紋圖案，這樣就能形成不會過於甜美的清爽印象。加上蝴蝶結會變得很可愛。

上衣特地以奶油色作為基調。紅色和粉紅色變成重點色。這樣一來就能形成不會過於強調主張的隨興風格。

Zoom

腳邊使用的元素是鞋跟高的楔型底鞋。以較素淨的粉紅色來整合。為了避免過於成熟，利用蝴蝶結作點綴。

設計的堅持

在採草莓這種場景中，會反覆起立、坐下來。**最佳選擇就是腳和手臂都方便活動的服飾**。為了容易調節溫度，選擇透氣性良好的材質，或採取多層次穿搭，就會呈現出真實感。

表現出「雖然是草莓卻很帥氣」的裝扮

清爽帥氣又美麗 風格

Zoom

以藍色統一穿搭整體。因此上衣部分為了避免顏色過於沉重，選擇淺色。自然呈現的蝴蝶結設計則利用灰色形成帥氣印象。

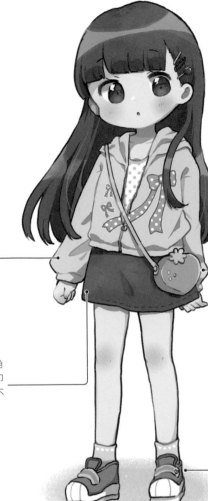

Zoom

頭髮和衣服的顏色利用藍色系呈現沉穩氛圍。因此利用草莓造型的粉紅色肩背小包添加柔和氛圍。

在迷你裙裙襬加上縫線。讓角色擁有與年齡相稱且休閒的印象。改變縫線的顏色也會有不錯的效果。

要長時間走路，所以採用彈性高且鞋跟較厚的運動鞋。最重要的就是配合狀況後所做的選擇。和迷你裙搭配在一起也會形成腳長效果。

Other Situation

Key. 搭電車前往

搭電車前往時，能順暢拿車票或收車票的頸部掛繩是方便的選擇。

Key. 開車前往

開車前往時，為了預防暈車，選擇腰部有鬆緊帶的服飾做好萬全準備。

Key. 和朋友一起採草莓

有許多自拍的機會，所以在容易出現於照片中的上半身和臉部增添裝飾。

Key. 和家人一起採草莓

需要自己拿著的行李不多，所以選擇腰包或肩背小包之類的小皮包也 OK。

復活節 穿搭

復活節是指新教的「復活節日」。在日本雖然對日本人而言是較陌生的存在，
但在 2010 年代已經趨向活動化。靈活運用必備的多彩彩蛋與兔子吧！

看起來「徹底變可愛！」的訣竅

柔軟皺皺小兔子 風格

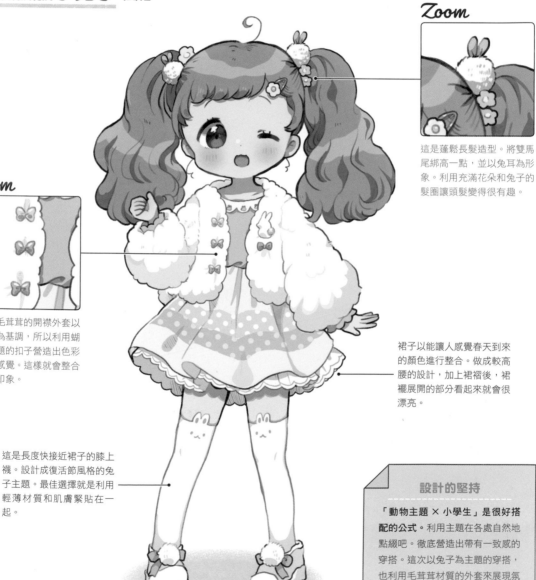

Zoom

這是蓬鬆長髮造型。將雙馬尾綁高一點，並以兔耳為形象。利用充滿花朵和兔子的髮圈讓頭髮變得很有趣。

Zoom

軟綿綿毛茸茸的開襟外套以白色作為基調，所以利用蝴蝶結主題的扣子營造出色彩豐富的感覺。這樣就會整合出華麗印象。

裙子以能讓人感覺春天到來的顏色進行整合。做成較高腰的設計，加上裙褶後，裙襬展開的部分看起來就會很漂亮。

這是長度快接近裙子的膝上襪。設計成復活節風格的兔子主題。最佳選擇就是利用輕薄材質和肌膚緊貼在一起。

設計的堅持

「動物主題 × 小學生」是很好搭配的公式。利用主題在各處自然地點綴吧。徹底營造出帶有一致感的穿搭。這次以兔子為主題的穿搭，也利用毛茸茸材質的外套來展現氛圍。

復活節男孩 **風格**

讓角色將輕巧的兔耳針織帽戴淺一點。在容易變單調的短髮造型添加可愛度。

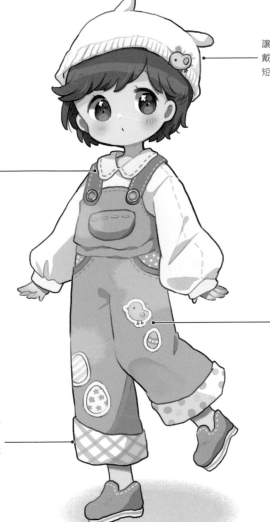

Zoom

在黃色罩衫的衣領加上縫線。容易形成男孩子氣的吊帶褲風格也能塑造出可愛感。

吊帶褲的反摺設計選擇了左右兩邊不同的圖案，這會成為和旁人有所差異的出色關鍵。

Zoom

說到復活節，就會想到小雞和彩蛋。除了設計和圖案之外，再將小雞和彩蛋做成燙布貼的話，就能強調像小學生一樣的稚氣感。

能發揮主題的範圍

復活節穿搭 ver.

光是在毛茸茸材質添加上耳朵，就能完全變成兔子髮圈！

即使是小雞主題，保留彩蛋的蛋殼，也能增加復活節感。

髮圈上的復活節彩蛋設計成不同顏色，再綁在左右兩邊的頭髮，就會形成流行的印象。

想要強調夢幻可愛的印象，就可試著抱著玩偶。

在家裡的庭院攤開墊子舉辦派對！籃子會派上用場。

即使是休閒的服裝，利用大膽的主題肩背小包，也能營造出少女風。

探險 穿搭

外出尋找身邊「不可思議」或「未曾看過」的答案。這就是探險。

以只有小孩才有的好奇心，營造和一般外出不同的穿搭。

很適合領導者職位

優點是充滿活力的探險女孩 風格

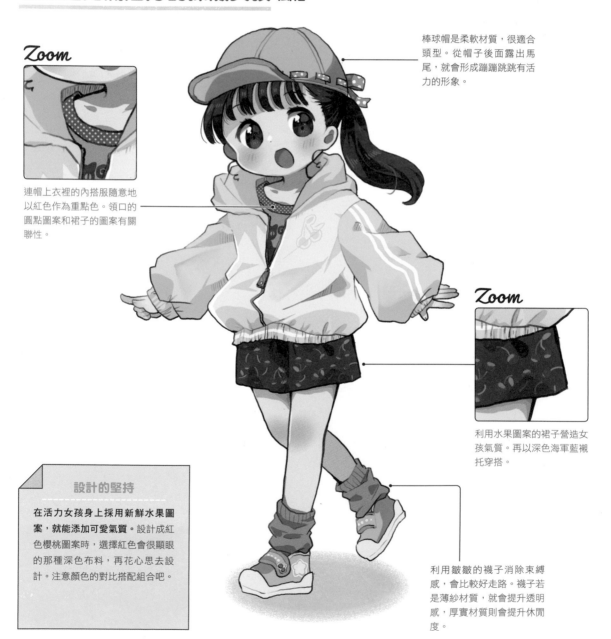

Zoom

連帽上衣裡的內搭服隨意地以紅色作為重點色。領口的圓點圖案和裙子的圖案有關聯性。

棒球帽是柔軟材質，很適合頭型。從帽子後面露出馬尾，就會形成蹦蹦跳跳有活力的形象。

Zoom

利用水果圖案的裙子營造女孩氣質。再以深色海軍藍襯托穿搭。

利用皺皺的襪子消除束縛感，會比較好走路。襪子若是薄紗材質，就會提升透明感，厚實材質則會提升休閒度。

設計的堅持

在活力女孩身上採用新鮮水果圖案，就能添加可愛氣質。設計成紅色櫻桃圖案時，選擇紅色會很顯眼的那種深色布料，再花心思去設計。注意顏色的對比搭配組合吧。

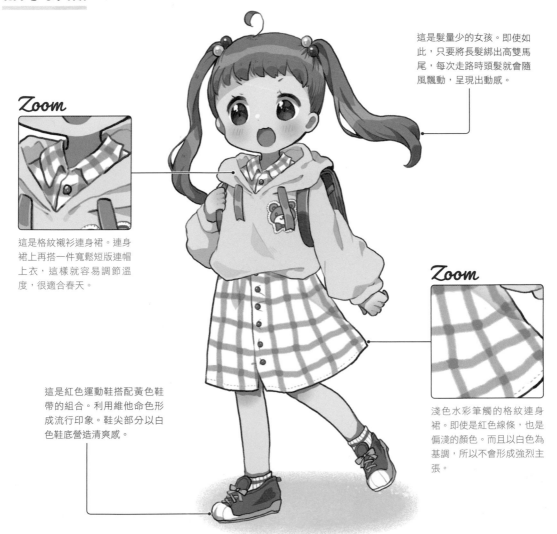

領導者的跟班穿的是這種衣服

放學探險 風格

Zoom

這是格紋襯衫連身裙。連身裙上再搭一件寬鬆短版連帽上衣，這樣就容易調節溫度，很適合春天。

這是紅色運動鞋搭配黃色鞋帶的組合。利用維他命色形成流行印象。鞋尖部分以白色鞋底營造清爽感。

這是髮量少的女孩。即使如此，只要將長髮綁出高雙馬尾，每次走路時頭髮就會隨風飄動，呈現出動感。

Zoom

淺色水彩筆觸的格紋連身裙。即使是紅色線條，也是偏淺的顏色。而且以白色為基調，所以不會形成強烈主張。

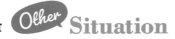

Other Situation

Key. 在山裡探險

小學生就是想要去攀爬沒有鋪設道路的斜坡。腳部選擇方便活動的運動鞋會比較好。

Key. 在河川探險

河灘也有高度幾乎整個遮住小學生身材的草叢。穿搭要營造出顯眼的配色。

Key. 在隔壁城鎮探險

走很多路就會流汗。讓角色帶著手帕和水壺，展現出真實情景吧。

Key. 在夜晚的學校探險

和明亮的白天截然不同，這是令人害怕、陰暗夜晚的學校。配備手電筒，展現出心跳加速的緊張感。

鬱金香主題 穿搭

説到鬱金香，就是春天花卉的代表性事物。靈活納入這些顏色豐富多彩的印象吧。
這是孩子氣與成熟這兩方面都能使用的萬能主題之一。

將鬱金香設計成鄉村風格

可愛鬱金香 風格

公主頭髮型可以展現出優雅氣質。以較大的蝴蝶結裝飾，就會接近女孩風的少女情懷印象。

Zoom

上衣衣領是較長的三角風格，刺繡、主題圖案或邊緣則是點綴大量滾邊，營造成豪華設計。

Zoom

展現出大的鬱金香圖案。裙襬以花瓣形狀為形象去設計，藉此強調女孩氣質。注意不要讓顏色數量變多。

這是材質輕薄且皺皺的靴子。展現出帶有春天氣息的輕快腳步。利用顏色較深的粉紅色蝴蝶結呈現出對比。

設計的堅持

以飄然降落在鬱金香花田的仙女為形象。雖然穿的是連身裙，但利用上衣和裙子拼接顏色，看起來就像多層次穿搭一樣，展現出時尚感。**呈現主題的關鍵就是要如何加入花卉的特徵。**

靈活運用鮮豔顏色吧！

怦然心動的復古 風格

利用紅色、白色和黃色的插畫髮夾形成復古風裝飾。此外再以素淨的鬱金香髮夾營造豪華感。

Zoom

圓領上是作為重點設計的鬱金香刺繡。從毛衣稍微露出衣領，提高存在感。

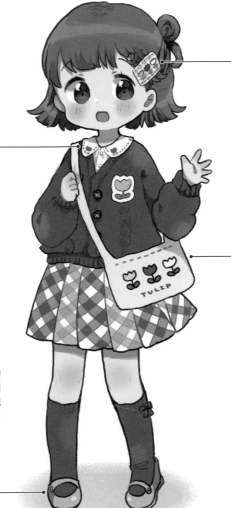

這是在重點色使用鮮豔黃色的鞋子，營造出好走的步伐。選擇簡單設計，這樣一來就能襯托出整體穿搭，不會造成衝突。

服飾顏色很多，所以肩背的小包使用奶油色讓色調穩定下來。相對於整體的鮮豔色彩，關鍵就是花梗顏色的綠色縫線。

能發揮主題的範圍

鬱金香主題穿搭 ver.

利用帶有主題的髮飾，增添襯托整體穿搭的效果。

花卉主題和蝴蝶結超級搭配。利用大小感和裝飾呈現差異吧。

暖色系的鬱金香穿搭中，在有些地方添加冷色系配件的話，效果◎（極佳）。

鬱金香圖案的手帕。以花瓣般的滾邊在手帕上作點綴。

畫出雙手抱滿花束的女孩，這樣會更加充滿想像。

即使整體穿搭沒有加入主題，只要添加在配件中，就能營造華麗感。

油菜花主題 穿搭

會讓人聯想到春天的「黃色」可愛存在，就是油菜花。以黃色作為主色的話，
很適合展現天真可愛的姿態。油菜花是小花，所以作為主題時，好用度也超高。

「黃色也能是主角等級」的存在感

油菜花田的大姊姊 風格

Zoom

帽簷較寬的女演員帽。將清
爽的綠色蝴蝶結和油菜花主
題飾品裝飾在帽子上，醞釀
淑女氛圍。

Zoom

若是清爽的春天氣候，也有
穿上無袖也很舒適的時期。
但是手臂容易產生冷清感，
試著將大腸髮圈等飾品作為
重點設計纏在手腕上吧。

這是使用一個暖色系的連
身裙。在這種情況下，要
將背後的蝴蝶結放大，呈
現出主角等級的存在感。

為了突顯出油菜花的黃色，
腳邊元素選擇白色。接著以
成熟的鞋子提升禮服感。裝
飾上蝴蝶結後，效果也◎（極
佳）。

設計的堅持

**若黃色的顏色很淺，也容易和肌膚
顏色融為一體。**這是難以同時呈現
出存在感的顏色。因此要徹底調查
衣領和袖子的設計、內裡、褶子和
布料的厚度，就能隨意且確實地呈
現出女主角的氛圍。

將軟綿綿和油菜花印象融合在一起

自然少女 風格

Zoom

利用泡泡袖讓肩膀到手肘有
蓬鬆感，然後讓袖口的滾邊
更加顯眼。調整袖子的長度
後，就會改變印象。

Zoom

以油菜花為形象的小花和蝴
蝶結的髮飾。頭髮也綁出輕
盈感。臉頰兩旁的頭髮稍微
弄捲，添加動感。

像油菜花一樣的小花和格
紋配在一起很協調。非常
適合點綴在隨著微風飄盪
擺動的裙子上。

淺棕色瑪麗珍鞋。和白色滾邊
襪子超級搭配，會形成溫暖的
印象。

Other **Situation**

 油菜花田

前往整個視野都是油菜花的花田時，降低色調
並注意到對比的話，就會有不錯的效果。

 花束

在穿搭中加入雙手抱滿油菜花花束的樣子，故
事性就會大幅增加。

 回家路上

這是在上下學途中發現的油菜花田。那種女性
化的氛圍和背著雙背帶硬式書包的稚氣很契合。

 外出

外出參觀欣賞油菜花時，為了拍出好看的照
片，竭盡全力地在穿搭中加入主題。

春裝 的重點

這是從冬天的寒冷一下子就被春天氣候包圍，處於換季的季節。以帶有春天氣息的點綴為主，溫習一下重點吧！

① 上衣（領子）

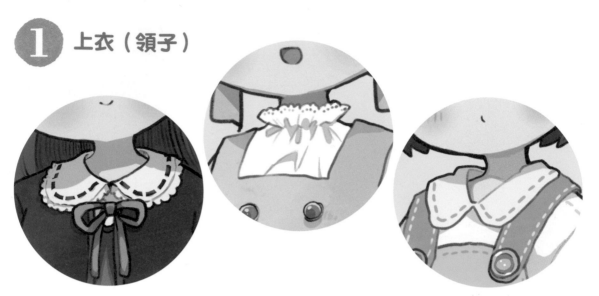

Point

春天是氣候變動激烈的季節。**在禦寒意義上，頸部的領子也很重要。**採取開襟外套等多層次穿搭時，就露出領子展現出設計吧。以高領束緊的頸部使用滾邊裝飾後，即使是白色罩衫也能塑造出華麗感。此外，容易變得樸素的設計，就利用縫線和配色改變印象吧。

② 上衣（袖子）

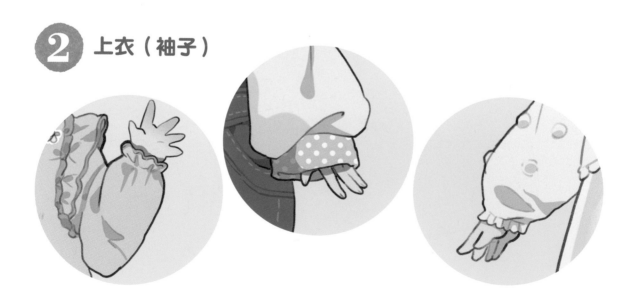

Point

春天是白天溫暖，夜晚則稍微有點涼意。**容易穿脫的多層次穿搭，或是有點寬鬆的袖子是方便的選擇。**輕薄的開襟外套要選擇觸感佳，吸水性高的棉質素材。這種衣物的特徵就是平滑的質感。袖口寬大且寬鬆的袖子透氣性良好，重複穿搭的效果非常顯著。以鬆緊帶束緊的袖口，即使捲起袖子也不會往下掉。

③ 裙子

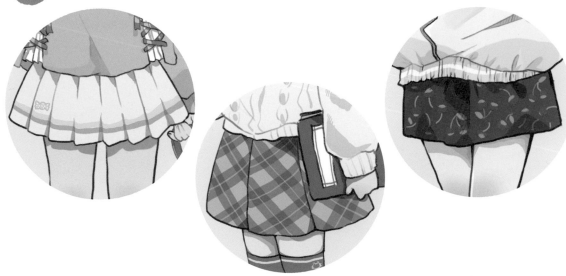

Point

春天時，經常會避開褲襪或光腳的情況，選擇穿上襪子。這樣一來，裙子長度就必須在膝蓋上。只要利用格紋、花樣圖案或線條，即使是迷你裙長度的裙子也要去享受設計。春天有時會穿背心等寬鬆的上衣。若是像梯形裙那樣不會隨風飄動的樣式，就會塑造出好身材。

④ 褲子

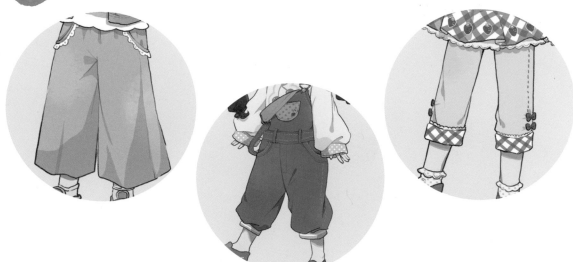

Point

暖和溫暖的春天外出前往戶外的機會增多。所以**也要特別注意相較於裙子，會比較方便活動的褲子穿搭。**打褶七分寬版褲裙，因為是垂墜的 I 形線條輪廓，所以看起來會很漂亮。吊帶褲或長版上衣裡面穿的牛仔褲，會露出腳踝，營造出像春天一樣的清爽感。

⑤ 鞋子

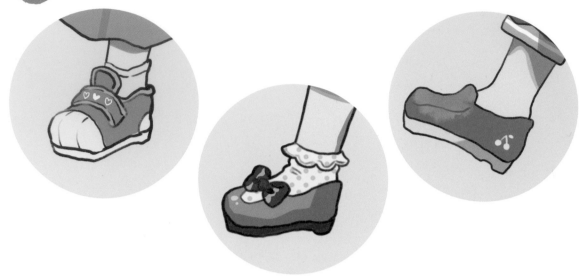

Point

春天顏色的鞋子會讓腳部瞬間變明亮。運動鞋、懶人鞋以及瑪麗珍鞋等，即使是款式不同的鞋子，只要統一顏色，就能呈現出一致感。此外，配合外出用途改變鞋底高度或材質，也會形成高雅或休閒的感覺。在到處走動情況增多的春天，也建議選擇厚底彈性鞋墊。

⑥ 季節配件

Point

春天的水果或花卉配色鮮豔。作為主題使用就會成為強調點。草莓、櫻桃、櫻花或桃子等多為暖色，所以和冷色系牛仔褲搭配在一起時就會很顯眼。此外，春天氣溫變溫暖，是上梳髮型增多的季節。別上具有存在感的髮飾，就能呈現出雀躍心情。

泳池日 穿搭

說到泳池就會想到泳裝，只有這樣的話則會過於單調。這是深入挖掘「泳池日」這種設定，創造出只有女孩才有的穿搭機會。也將相關單品裝飾出時尚感吧！

正統穿搭要利用重點營造出時尚感

奔放泳池女孩 風格

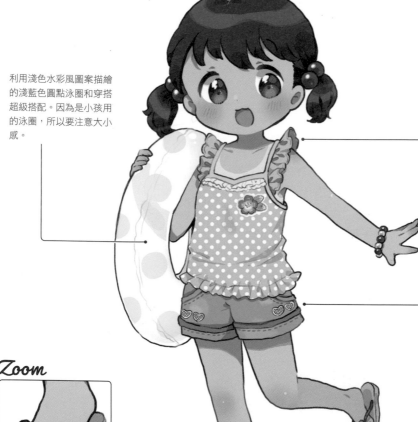

利用淺色水彩風圖案描繪的淺藍色圓點泳圈和穿搭超級搭配。因為是小孩用的泳圈，所以要注意大小感。

Zoom

在細肩帶的肩帶加上不同顏色的滾邊，這樣就會形成華麗印象。讓滾邊的皺褶整齊地挺立起來，就會有不錯的效果。

這是整體而言粉紅色居多的穿搭。利用牛仔布材質使色調更鮮明吧。加入愛心和粉紅色線條的圖案，使穿搭協調。

Zoom

玩水的基本款就是海灘涼鞋。夾帶部分加入了透明材質的愛心裝飾，呈現出具有夏日氣息的女孩風步伐。

設計的堅持

在泳池等必需換衣服的情況，最好是選擇穿脫容易、衣物上下分開的穿搭。若穿搭容易變得過於單調，可以讓角色拿著配合泳池情境的配件，讓髮飾的顏色更鮮豔。

遮住肌膚，添加可愛度

海軍水手服 風格

為了能放心在水裡歡鬧，髮型採用丸子頭。髮圈或髮夾選擇較小的材質。在頭髮採用幾個這種髮飾，就會提高可愛度。

Zoom

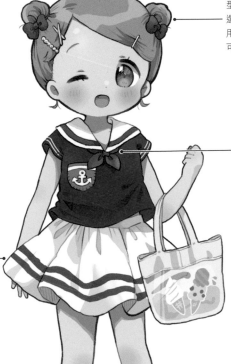

這是海軍造型的水手服。利用小小的蝴蝶結將胸前裝飾出可愛感吧。若配合水手服的線條及顏色，效果◎（極佳）。

Zoom

海洋形象的裙子以白色作為基調。將線條變粗強調風格。利用輕飄飄的裙褶營造飄揚擺動帶有夏日氣息的裙子。

鞋底較厚的涼鞋。這是方便整隻腳穿進去的款式。加上海軍藍的粗線條，就能期待腳長效果。

能發揮主題的範圍

泳池日穿搭 ver.

簡單形狀的泳圈也選擇孩子氣的甜甜圈設計，營造可愛感。

要配合穿搭的顏色，試著思考顏色和圖案的搭配組合吧。

海灘涼鞋的裝飾面積狹窄，所以利用大小感呈現差異。

這是透明材質的包包。加入要放在裡面的束口袋，圖案就會很顯眼。

泳池必備品的毛巾。可以拿在手上或是披在脖子上。

這是大膽設計出主題的包包，這樣就會變成格外顯眼的存在。

暑假前一天 穿搭

暑假前一天這種日常中有點特別的日子,設計穿搭時要留意結業典禮和明天就要開始的「夏天」,
以這種穿搭讓氣氛稍微熱鬧一點吧。最重要的就是不要過於華麗,搭配不要太過頭。

已經做好拿行李回家的事前準備!

方便活動度滿分 風格

髮色是深色時,髮飾要選擇
粉彩色,這樣就能加入明亮
感。將髮飾綁在耳朵上面,
頸部會很清爽。

泡泡袖的滾邊裝飾稍微減少
一點。將手提包設計成容易
掛在肩膀上的款式。以較深
的顏色塑造清爽感。

這是輕飄飄展開的 A 字形
上衣。表現出像亞麻一樣的
柔軟。透氣性佳,很適合拿
著沉重行李的日子。

這是拿許多行李回家的日
子。腳邊元素選擇方便活動
的彈性材質。在反摺處加入
圖案,別忘了營造可愛度。

設計的堅持

暑假前一天有很多要帶回家的東
西。除了雙背帶硬式書包之外,還
有牽牛花花盆、練字本、營養午餐
提袋和室內鞋等,一定是雙手抱滿
東西的狀態。所以設計成空出手臂
空間,束縛少的穿搭。

添加清秀且堅強的印象

充滿夏天顏色的整潔女孩 風格

設計成吊帶裙。和百褶裙相比，更能展現出整齊感。吊帶部分也採用同色系，營造素淨印象。

Zoom

想要增加要素時，要設計衣領部分。光是如此就能營造出華麗感。利用搭配襯衫圖案的淺藍色線條形成文靜氣質。

Zoom

設計成長度到膝下的白襪。要加強學校穿搭的感覺。襪子外側的重點標誌會成為強調點。

樂福鞋是學校穿搭的基本款，根據顏色的差異，印象就會跟著改變的單品。自然的棕色展現出稚氣。

Other **Situation**

 放學時順便繞到某處

暑假就在眼前，心情很雀躍。順便繞到公園訂定計畫，想像一下那種場景吧。

 帶行李回家

教科書、牽牛花盆栽，或是手工等要帶回家的東西很多。活用手提袋吧！

 結業典禮

在體育館舉辦結業典禮。因為人數眾多，所以選擇透氣性良好的布料會有不錯的效果。

 回家

這是卸下沉重行李、喘口氣的回家場景，可以利用冒汗的肌膚或發黏的頭髮來展現。

夏日祭典 穿搭

説到夏日活動的經典,就會想到夏日祭典。穿搭上可以放輕鬆一點,
但是要注意加入些許時尚感再去整合。花心思在飾品的配色和主題上,就會很有趣。

奔放開心、令人興奮的類型

祭典衝刺 風格

Zoom

角色臉部左側有面具,所以頭髮重心放在右邊。像彈珠一樣的透明材質的綠色髮圈會呈現出存在感。

設計的堅持

夏日祭典有許多會成為穿搭配件的東西,像是食物或是抽籤贈品等。讓角色拿著溜溜球或面具,就可以看到興致勃勃歡鬧表示:「我這個和那個都想要!」的姿態。透過活動可以展現出女孩個性。

這是露出肩膀的一字領上衣。露出上課時穿學生泳衣的曬痕,會傳達出小學生的真實感。

將容易穿脫的連帽上衣綁在腰上,其實這是可以兩面穿的圖案。素淨顏色的圓點圖案展現出不經意的淑女感。

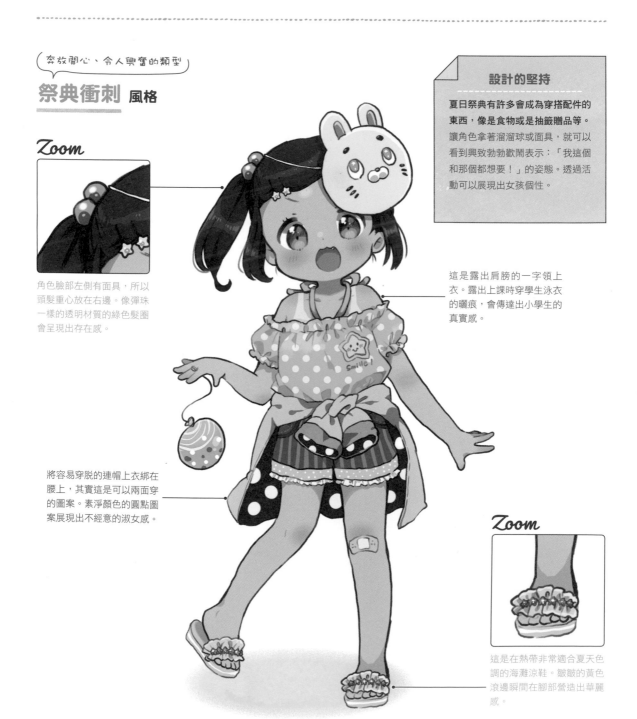

Zoom

這是在熱帶非常適合夏天色調的海灘涼鞋。皺皺的黃色滾邊瞬間在腳部營造出華麗感。

要展現「可愛」時

蘋果糖女孩 風格

這是從頭髮高處讓頭髮帶有蓬鬆感，再一球一球綁出來的洋蔥式編髮。髮尾部分繫上小蝴蝶結，這樣就會提升女孩氣質。

Zoom

因為是甜美色調，所以加入中國風，這樣就會添加帥氣感，是很適合保持平衡的作法。

Zoom

甜美可愛和帥氣混搭的穿搭中，不要選擇涼鞋，而是選擇運動鞋的話，會有不錯的效果。利用薄紗材質的踝襪，讓腳部呈現有趣變化。

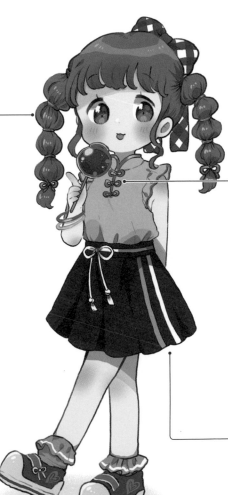

平針織物材質的裙子即使有風吹過也不容易擺動，所以很適合夜風吹拂的日子。側邊的雙色線條成為強調點。

能發揮主題的範圍

夏日祭典穿搭 ver.

動物主題的面具。顏色設計成粉彩色，就會形成與眾不同的風格。

有光澤的水果糖。改變水果種類就能呈現出變化。

擺出大口吃著熱騰騰章魚燒的姿勢，這樣就會形成有活力的印象。

有多人存在的構圖中，讓角色拿著不同顏色的溜溜球，就會呈現出一致感。

將金魚拿在手上，這樣就能回憶起撈金魚的姿態和夏日祭典感。

這是容易產生單調感的棉花糖。試著設計包裝的外袋吧。

七夕 穿搭

七夕是以織女和牛郎的浪漫逸話為依據的一天。

以星星、夜空、銀河和長條紙籤作為主題的主角,在時尚中落實夢想世界吧。

藏青色的夜晚和黃色星星

文靜織女 風格

Zoom

頭髮繫上大蝴蝶結。降低色調統一穿搭,所以會形成謹慎的印象。利用3色的搭配組合呈現出對比。

Zoom

上衣前面是各種顏色和形狀的寶石樣式,是宛如星星般的點綴。關鍵是要加上小尺寸的圖案。

在深藏青色的裙子搭上薄紗裙。整身的打扮中,這會讓人聯想到織女的羽衣,是能瞬間產生透明感的單品。

比衣服顏色還要深一點的藏青色鞋子。鞋尖加入黃色的重點設計,能夠展現出星星的光芒。

設計的堅持

這是以織女為主題的浪漫風格。以**藏青色為基調,將黃色作為重點色。這樣一來就會聯想到漂浮在夜空的星星**。將搖曳晃動的長髮披散在單側,展現出大姊姊風格。

利用縮小的重點設計營造閃耀感

充滿活力裝飾長條紙籤 風格

將較大的丸子頭紮在頭頂。臉
頰兩旁設計成微捲，表情就能
看得很清楚，形成開朗印象。
別在強調點上的髮夾，產生的
效果也◎（極佳）。

吊帶褲的褲子設計成短
版，這樣一來整體就會
很清爽，變成 I 形線條
的穿搭。

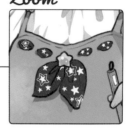

Zoom

短版吊帶褲在胸前和褲子下
襬加上較粗的縫線。這樣一
來就不會看起來很單調，能
成為強調點。

Zoom

以 I 形線條整合出來的穿
搭，若選擇厚底鞋的話，會
有不錯的整合效果。利用
「涼鞋 × 襪子」添加輕便
感吧。

Other **Situation**

 在學校寫長條紙籤

這是上課或例行性活動的一個環節，寫長條紙籤
時，為了避免頭髮造成干擾，建議採用上梳髮型。

 在家裡寫長條紙籤

睡覺前的放鬆時光。居家服的寬鬆風格或許也
是不錯的選擇。

 懸掛長條紙籤

將長條紙籤掛在高處時，為了方便伸展身體，
衣服就選擇袖口寬大的款式吧。

 欣賞長條紙籤

在七夕祭典到處欣賞長條紙籤。若在這種場景
展現出表情，就容易了解角色的反應。

下雨天 穿搭

利用顏色和主題，表現出不會輸給下雨的陰沉天空的可愛氛圍。

要留意這是下雨天的場景，詳細地描繪出有防水功能且材質光滑的衣服、長度稍微長一點等細節吧。

> 青蛙是會讓人聯想到下雨的必備品

青蛙是我的朋友 風格

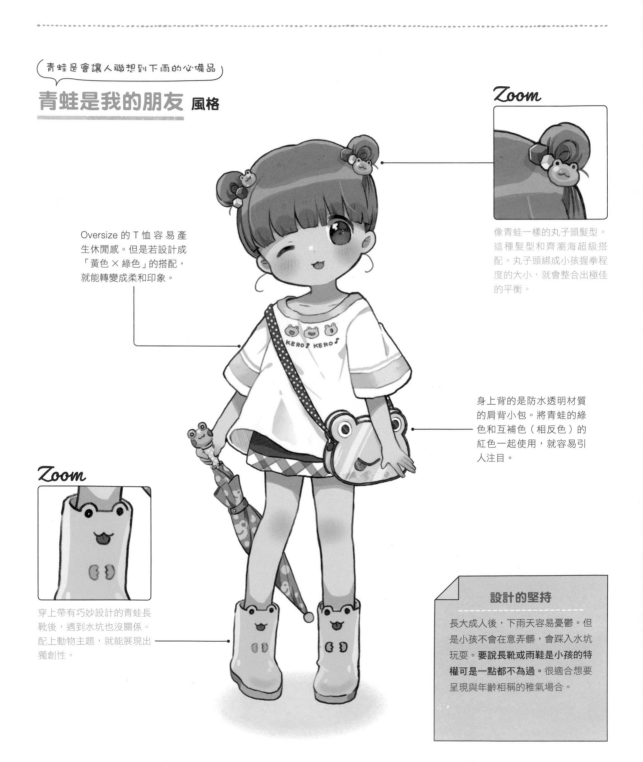

Oversize 的 T 恤容易產生休閒感。但是若設計成「黃色×綠色」的搭配，就能轉變成柔和印象。

Zoom

像青蛙一樣的丸子頭髮型。這種髮型和齊瀏海超級搭配。丸子頭綁成小孩握拳程度的大小，就會整合出極佳的平衡。

身上背的是防水透明材質的肩背小包。將青蛙的綠色和互補色（相反色）的紅色一起使用，就容易引人注目。

Zoom

穿上帶有巧妙設計的青蛙長靴後，遇到水坑也沒關係。配上動物主題，就能展現出獨創性。

設計的堅持

長大成人後，下雨天容易憂鬱。但是小孩不會在意弄髒，會踩入水坑玩耍。要說長靴或雨鞋是小孩的特權可是一點都不為過。很適合想要呈現與年齡相稱的稚氣場合。

利用雨衣做好完善防備 風格

Zoom

頸部有兜帽和裝飾。這種情況要將頭髮紮起來，使整個人變清爽吧。讓髮尾往上翹，就會形成活潑印象。

Zoom

螢光色雨衣以格紋圖案的貓咪口袋作為標記。平常穿雨衣的機會很少，正因為如此，最重要的就是提高設計性。

這是從雨衣下襬可以看見的南瓜褲，是接近朱紅色的橙色。將褲子下襬收緊，展現出膝蓋。

這是素淨配色的長靴。在這種情況下，要利用襪子的顏色和圖案展現出對比，這樣一來腳部區域就會瞬間變明亮。最重要的就是搭配組合。

能發揮主題的範圍

下雨天穿搭 ver.

青蛙眼睛鼓出來的設計。這樣即使在遠處也會很顯眼。

帶有花樣配色的設計。利用糖果裝飾和滾邊展現女孩氣質。

設計成只有部分透明的材質，點綴上大量的星星記號。

設計宛如青蛙在走路般的長靴。和傘的圖案統一，就會展現出個性。

透過蝴蝶結和糖果，主題就會產生差異。但是要利用顏色的統一營造自然感。

在中央加入星星吊飾，每次走路時吊飾就會晃動，展現出時尚感。

健行 穿搭

在山裡的穿搭，容易選擇大地色（茶色、綠色和藍色）。

但因為是小學生且還年幼，所以也包含預防迷路的目的，加入有點顯眼的配色和設計吧。

利用圖案和輪廓表現情緒

興奮的冒險女孩 風格

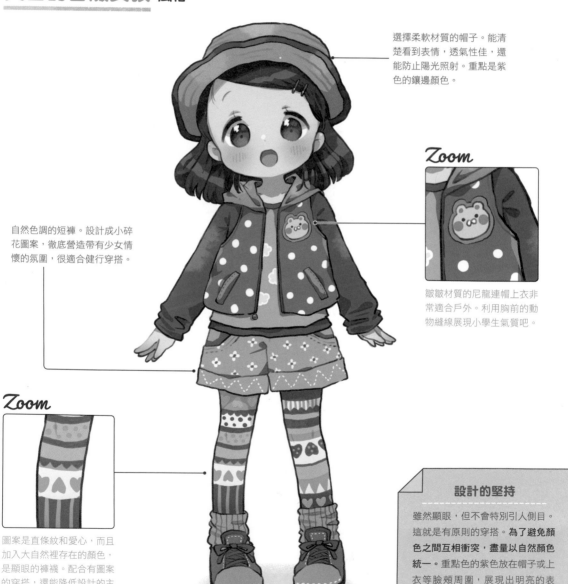

選擇柔軟材質的帽子。能清楚看到表情，透氣性佳，還能防止陽光照射。重點是紫色的鑲邊顏色。

Zoom

皺皺材質的尼龍連帽上衣非常適合戶外。利用胸前的動物縫線展現小學生氣質吧。

自然色調的短褲。設計成小碎花圖案，徹底營造帶有少女情懷的氛圍，很適合健行穿搭。

Zoom

圖案是直條紋和愛心，而且加入大自然裡存在的顏色，是顯眼的褲襪。配合有圖案的穿搭，還能降低設計的主張。

設計的堅持

雖然顯眼，但不會特別引人側目。這就是有原則的穿搭。**為了避免顏色之間互相衝突，盡量以自然顏色統一。**重點色的紫色放在帽子或上衣等臉頰周圍，展現出明亮的表情。

挖出時光膠囊 風格

鮮豔的綠色格紋短袖襯衫。利用衣領的三角滾邊和粉紅色花朵鈕扣添加女孩氣質。

正在留長的小孩頭髮，若在側邊紮起髮束，就會形成有活力的印象。到處活動時會呈現蹦蹦跳跳的姿態，所以可愛度滿分。

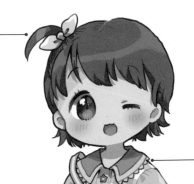

身上穿的是淺色牛仔布料褲裙，所以要走很多路時，機能性也極佳。以紅色蝴蝶結裝飾的重點設計，會吸引眾人的目光。

與眾不同的膝上襪色調就好像外國點心一樣。以顏色靈活運用線條的粗細，流行感就會很顯眼。

Other Situation

 做便當

這是指在山頂要享用的便當。設計成圍裙裝扮，選擇袖子容易捲起來的衣服。

 休息一會

在健行途中休息一會。雙腿疲累時，最好選擇容易穿脫的鞋子。

 和朋友一起健行

穿搭的顏色和圖案與一起爬山的朋友不同。試著尋求團體的一致感吧。

 和家人一起健行

將款式一樣的頭巾綁在手腕上，就可以知道是同一家人。關鍵就是在這種配件上也要花心思去設計。

撿貝殼 穿搭

去完山上接下來就要往海邊。主題是撿貝殼。因為是在海濱蹲下挖掘的作業，
所以設計出避免頭髮掉下來的髮型。也設想一下腳邊可能會有泥沙汙垢的情況，描繪出防水材質吧。

（蹲下也不要緊♪）

我行我素女孩 風格

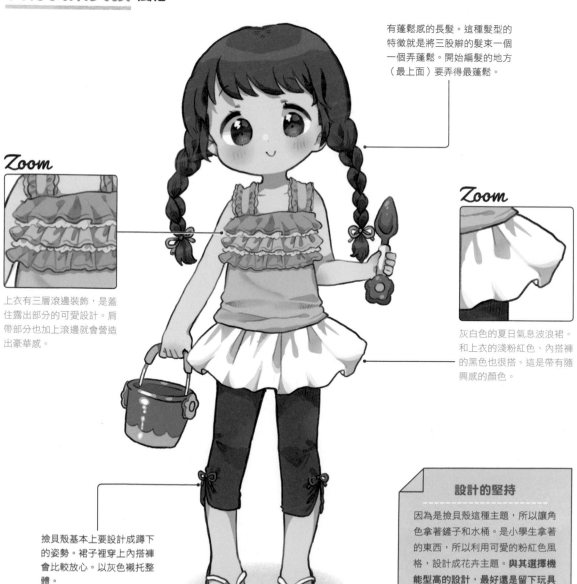

有蓬鬆感的長髮。這種髮型的
特徵就是將三股辮的髮束一個
一個弄蓬鬆。開始編髮的地方
（最上面）要弄得最蓬鬆。

Zoom

上衣有三層滾邊裝飾，是蓋
住露出部分的可愛設計。肩
帶部分也加上滾邊就會營造
出豪華感。

Zoom

灰白色的夏日氣息波浪裙。
和上衣的淺粉紅色、內搭褲
的黑色也很搭。這是帶有隨
興感的顏色。

撿貝殼基本上要設計成蹲下
的姿勢。裙子裡穿上內搭褲
會比較放心。以灰色襯托整
體。

設計的堅持

因為是撿貝殼這種主題，所以讓角
色拿著鏟子和水桶。是小學生拿著
的東西，所以利用可愛的粉紅色風
格，設計成花卉主題。**與其選擇機
能型高的設計，最好還是留下玩具
感。**

靈活運用較大的帽子吧

100%夏日女孩 風格

Zoom

顯眼的黃色上衣。這是圓領和飄動袖子營造出來的可愛打扮。為了讓手臂方便活動，袖子不收緊。

草帽帽簷若是筆直的，不論哪個年代的女孩都會很適合。試著選擇配合穿搭顏色的蝴蝶結去裝飾吧。

Zoom

海軍藍短褲和上衣的黃色絕對是 100％ 的搭配。設計成粗網眼格紋，白色會看得很清楚，效果◎（極佳）。

有光澤且具有防水功能的長靴。將黃色作為重點色。流行印象增強，在腳邊呈現出成熟感。

能發揮主題的範圍

撿貝殼穿搭 ver.

在鏟子的手把部分加上裝飾或圖案，就能呈現出獨創性。

簡單的竹耙能襯托出色彩鮮艷的撿貝殼穿搭。

純白的白色蝴蝶結。利用緞子或薄紗等材質就能改變印象。

如果是有少女氣質的女孩，和粉彩色的動物設計超級搭配。

檸檬色搭配清爽的天空藍。呈現出清新印象。

長時間待在陽光下。蓋住頭部的帽子很方便，會經常使用。

煙火大會 穿搭

女孩的浴衣打扮和便服相比，站姿這部分看起來會美麗許多。雖然是小孩卻很成熟，
雖然帶有成熟感卻也能窺探到孩子氣的一面。這種不平衡的打扮會顯現出一股魅力。

(打破浴衣的定義，營造禮服風)

個性派☆和風女孩 風格

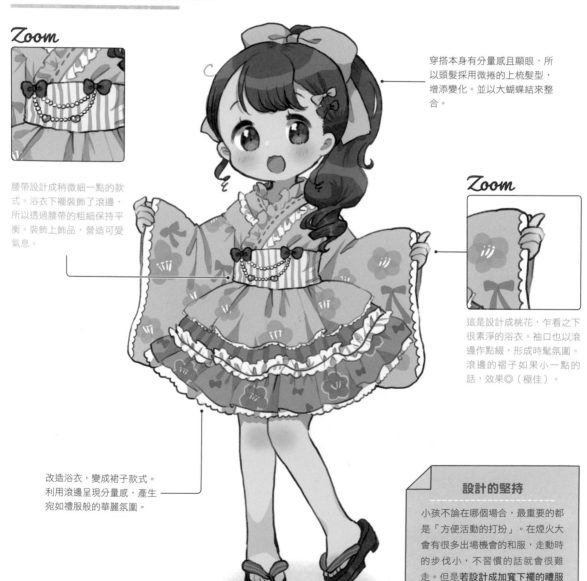

Zoom

腰帶設計成稍微細一點的款式。浴衣下襬裝飾了滾邊，所以透過腰帶的粗細保持平衡。裝飾上飾品，營造可愛氣息。

穿搭本身有分量感且顯眼，所以頭髮採用微捲的上梳髮型，增添變化。並以大蝴蝶結來整合。

Zoom

這是設計成桃花，乍看之下很素淨的浴衣。袖口也以滾邊作點綴，形成時髦氛圍。滾邊的褶子如果小一點的話，效果◎（極佳）。

改造浴衣，變成裙子款式。利用滾邊呈現分量感，產生宛如禮服般的華麗氛圍。

設計的堅持

小孩不論在哪個場合，最重要的都是「方便活動的打扮」。在煙火大會有很多出場機會的和服，走動時的步伐小，不習慣的話就會很難走。但是若設計成加寬下襬的禮服樣式，看起來也會很可愛，能到處活動。

Zoom

加入大量主題吧

冒著氣泡的彈珠汽水 **風格**

角色是素淨髮色時,在臉龐
兩旁加入編髮造型,就會形
成知性印象。髮箍的顏色要
留意對比,選擇白色。

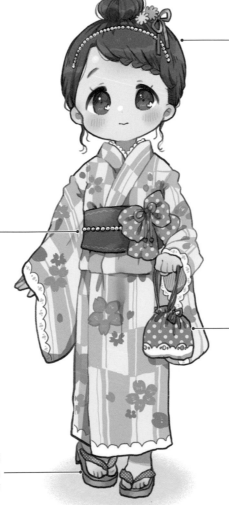

Zoom

搭配腰帶的是柔軟材質的輕
盈蝴蝶結。浴衣的藍色也很
適合和腰帶的粉紅色配在一
起。淺紫色很協調。

要放零錢等物件時,束口袋
相當方便。好好思考圖案和
材質的搭配組合吧。將抽繩
設計成蝴蝶結,和女孩角色
也很契合。

適合藍色基調穿搭的木屐,
最佳選擇就是時髦顏色的搭
配組合。設計成比浴衣顏色
還要深一點的顏色,就會有
極佳的平衡效果。

Other **Situation**

Key. 附近的煙火大會

如果是在徒步範圍內,即使穿著平常穿不習慣
的木屐或人字拖鞋也不用太擔心。

Key. 遠處的煙火大會

換乘電車或公車前往時,帶著替換的涼鞋會比
較放心。

Key. 和家人一起看煙火大會

將隨身攜帶的東西縮減到最小限度。為了能兩手拿
著路邊攤和攤販的商品,就先空出手上的空間吧。

Key. 和喜歡的人一起看煙火大會

緊張的話免不了會出問題。將鞋子磨腳時需要
用到的 OK 繃偷偷藏在束口袋裡。

大家一起做作業 穿搭

無論是什麼理由，朋友大家聚集在一起就是令人雀躍的活動。

擷取出漫長休假中可以表現每個人個性的一天吧。要將什麼東西集結在主題中，也是穿搭的重點。

穿著白色柔軟連身裙的優等生 風格

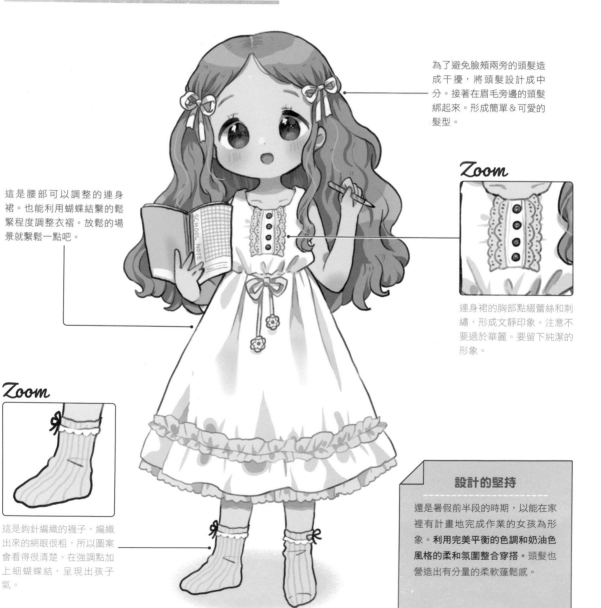

為了避免臉頰兩旁的頭髮造成干擾，將頭髮設計成中分。接著在眉毛旁邊的頭髮綁起來。形成簡單＆可愛的髮型。

Zoom

連身裙的胸部點綴蕾絲和刺繡，形成文靜印象。注意不要過於華麗。要留下純潔的形象。

這是腰部可以調整的連身裙。也能利用蝴蝶結繫的鬆緊程度調整衣褶。放鬆的場景就繫鬆一點吧。

Zoom

這是鉤針編織的襪子，編織出來的網眼很粗，所以圖案會看得很清楚。在強調點加上細蝴蝶結，呈現出孩子氣。

設計的堅持

還是暑假前半段的時期，以能在家裡有計畫地完成作業的女孩為形象。利用完美平衡的色調和奶油色風格的柔和氛圍整合穿搭。頭髮也營造出有分量的柔軟蓬鬆感。

冒失鬼女孩也利用穿搭來表現

非常著急且活潑的女孩 風格

特地改變左右兩邊綁頭髮的
位置,這樣就能展現出草率
冒失的個性。讓髮尾稍微往
上翹,就會形成有活力的印
象。

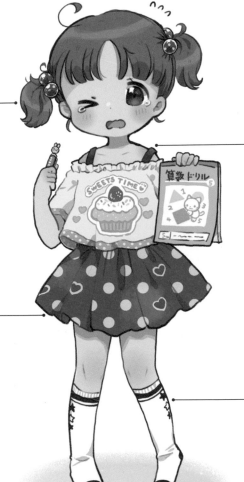

穿在透明感材質上衣裡面的
內搭服是棕色的。和紅色搭
配起來的效果極佳,即使是
稚氣的容貌也會有流行感,
而且容易搭配。重複穿搭的
效果特別好。

裙子選擇與眾不同的白色圓
點圖案。紅色不用多說,是
不論和哪種顏色都很好搭配
的顏色。非常適合想要改變
形象時的情況。

穿搭本身是以紅色為基調的
鮮豔風格,所以腳邊元素以
黑色來襯托。為了避免出現
樸素感,加上星星等圖案就
會有不錯的效果。

能發揮
主題的範圍

大家一起做作業穿搭 ver.

較粗的自動鉛筆。
如果是這種款式,
低年級的小孩也很
容易握住。

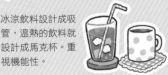

放作業的手提袋。
開口寬,所以也能
放入許多大張的講
義。

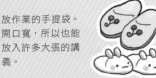

迎接朋友的拖鞋也
設計得很可愛。很
神奇地,穿上後寫
作業時就會很專心。

冰涼飲料設計成吸
管,溫熱的飲料就
設計成馬克杯。重
視機能性。

為了讓大家容易拿
在手上,要留意點
心的設計。將點心
盛放在托盤上。

念書時一直採用同
一種姿勢是很費力
的。試著讓角色抱
著靠墊等物件。

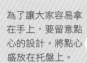

向日葵主題 穿搭

花卉是充分活用女孩氣質的主題。像向日葵那種面向太陽的「有活力的象徵」，
透過改造方法，展現方式就會有各種變化。要花心思在色調和置入圖案的方式上。

（根據用法，主題印象會有所改變）
憧憬的大姊姊 風格

Zoom

色調像向日葵中心一樣的上衣，這樣就不會過於成熟。因此利用附有向日葵蝴蝶結的胸花營造出華麗感。

清爽的海軍藍圓裙。內裡就好像花田一樣。點綴向日葵的圖案，形成成熟印象。

利用深棕色腰帶展現出清晰的腰線吧。相較於將上衣簡單地紮在裡面，這樣會更有變化且時尚。

Zoom

正式鞋子是像向日葵一樣的亮黃色。襪子是棕色，所以搭配在一起後，看起來很文靜。選擇有綁帶的款式會很好走路。

設計的堅持

說到向日葵，雖然是身邊常見的花卉，但只要改變風格，就能一下子變得很高雅。即使以向日葵為主題，去思考**要在服飾的哪個部分加入圖案？**就算只是改變色調的搭配樣式，也能形成差異很大的印象。

將圖案擴展到整件衣服上也會很自然

飄逸大姊姊 風格

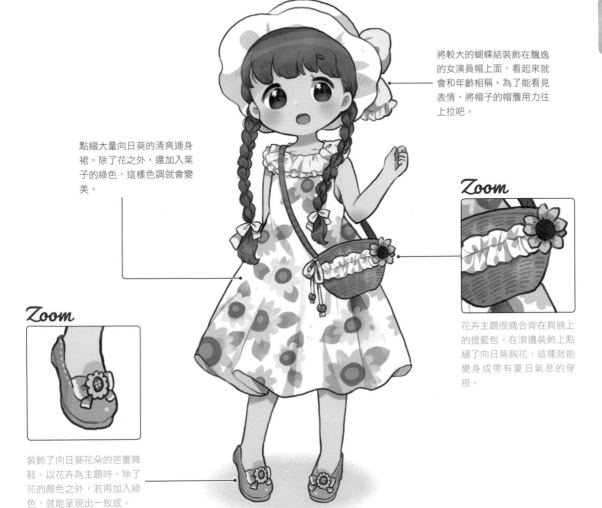

將較大的蝴蝶結裝飾在飄逸的女演員帽上面，看起來就會和年齡相稱。為了能看見表情，將帽子的帽簷用力往上拉吧。

點綴大量向日葵的清爽連身裙。除了花之外，還加入葉子的綠色，這樣色調就會變美。

Zoom

花卉主題很適合背在肩膀上的提藍包。在滾邊裝飾上點綴了向日葵胸花，這樣就能變身成帶有夏日氣息的穿搭。

Zoom

裝飾了向日葵花朵的芭蕾舞鞋。以花卉為主題時，除了花的顏色之外，若再加入綠色，就能呈現出一致感。

Other Situation

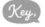 在向日葵花田拍照

和高大的向日葵拍照時，利用有跟涼鞋就能讓身材線條變好看。

 替學校的向日葵澆水

利用灑花器或水管澆水，有時水會濺到衣服上，要選擇容易乾的布料。

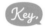 抱著花束

向日葵花朵的直徑大，充滿分量感。穿搭上要採取減法模式，重視平衡。

 培育向日葵

將種子埋入土裡時，要避免弄髒的手觸摸到臉部。頭髮就先綁起來吧。

繡球花主題 穿搭

眾多花卉中，繡球花特別能表現出讓人聯想到下雨和古典、帶有寺院印象之類的存在感。
在如梅雨般濕潤味道中，試著利用設計添加某種趣味也會有不錯的效果。

在各處點綴小花

神社的繡球花調查員 風格

Zoom

吊帶褲的胸前裝飾了繡球花，會形成可愛印象。加入波浪圖案的設計，就能利用顏色來做出有趣變化。

大腸髮圈設計成左右不同的顏色，展現出只有繡球花主題才有的特別感。在大腸髮圈上堆疊小花圖案，就會襯托出可愛氣息。

設計細膩的吊帶褲。在下半身側邊織入的是淺藍色蝴蝶結，材質是緞子且帶有光澤。

Zoom

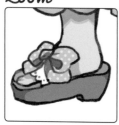

即使是厚底涼鞋，蝴蝶結等裝飾若選擇透明材質，就不會有沉重感。像薄紗材質那樣，在邊緣上色也會有不錯的效果。

設計的堅持

每一個裝飾和設計都較為細緻。因此相應地，減少了衣領、袖子和下襬等區域的裝飾。在其他穿搭經常出現的滾邊，這次也設計成稀疏的洞洞滾邊，展現出隨興感。

利用紅紫色、綠色和白色營造清爽爽朗氛圍

雨後女孩 風格

Zoom

Zoom

可愛的淺紫色長版罩衫。在裙襬點綴繡球花圖案，也不會和稍微露出的白色滾邊衝突，非常協調。

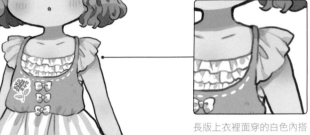

長版上衣裡面穿的白色內搭服，肩膀部分是透明材質。隨風搖曳飄動的姿態會讓人聯想到繡球花。

腳邊元素是鮮豔的紅紫色鞋子，利用這個部分襯托整體吧。在鞋尖加上繡球花般的毛線球，提高怦然心動度。

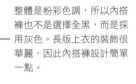

整體是粉彩色調，所以內搭褲也不是選擇全黑，而是採用灰色。長版上衣的裝飾很華麗，因此內搭褲設計簡單一點。

能發揮主題的範圍

繡球花主題穿搭 ver.

鞋子是以繡球花顏色統一的2種顏色。將主題點綴上去。

瞬間就能引人注目的紅紫色。在腳尖裝飾降低色調的繡球花。

變形的繡球花。隨興地使用在髮夾或肩背小包上。

以小花為特徵的繡球花和大腸髮圈的髮飾超級搭配。

這是可將臉頰兩旁營造出華麗感的髮夾。夾上數個髮夾就能形成少女風格。

真實的繡球花利用胸花或胸針等配件裝飾在某一處，就會格外顯眼。

夏裝 的重點

夏天經常受梅雨或酷暑等天氣影響。尤其小孩子調節體溫這部分很重要,所以在此回顧一下夏裝的機能性吧。

① 上衣(領子)

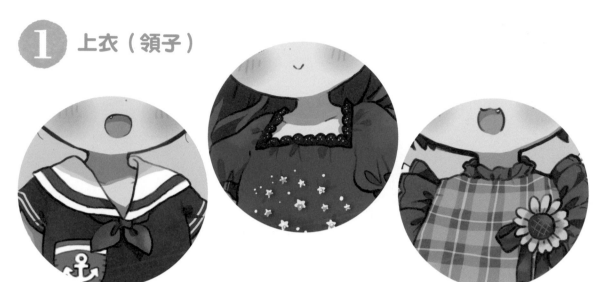

Point

夏天上衣經常只穿一件。因此相應地,**衣領會有各式各樣的設計。**水手服裝扮的領巾衣領,其特徵就是搭配海軍藍材質的 3 種顏色。方形衣領從脖子到胸口的部分看起來很漂亮,非常適合搭配泡泡袖。萬能的 T 恤則是領口寬鬆又寬大,脖子部位會很清爽。

② 上衣(袖子)

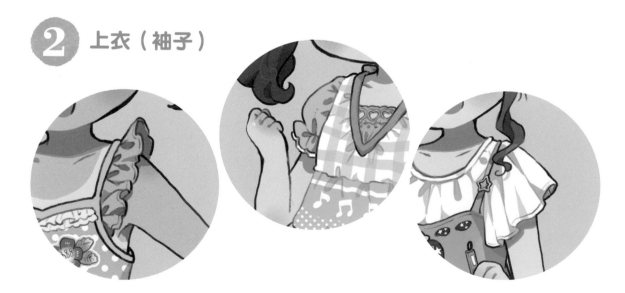

Point

夏裝有短袖或無袖等不同的長度,根據場合,選擇也會有所不同。玩水時就選擇像背心那種無袖款式。此外,點綴上有存在感的滾邊,就會形成充滿活力的樣子。泡泡袖或荷葉邊袖,擴展了手臂可以活動的程度,展現出飄揚搖曳的女孩氣質。

③ 裙子

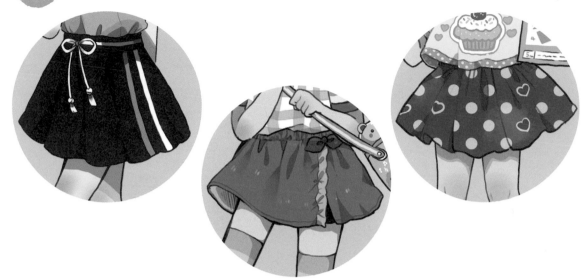

Point ··

裙子適合熬過炎熱的夏天。運動服材質持久性佳，伸縮性和吸水性也高。尼龍材質最重要的就是很輕，這也是其特徵，裡面穿上內搭褲就能放心。亞麻材質有吸濕性，不會緊貼肌膚，所以在夏天穿很舒服。**只有夏天才有機會挑選材質**，在呈現出真實感這方面是很重要的一件事。

④ 褲子

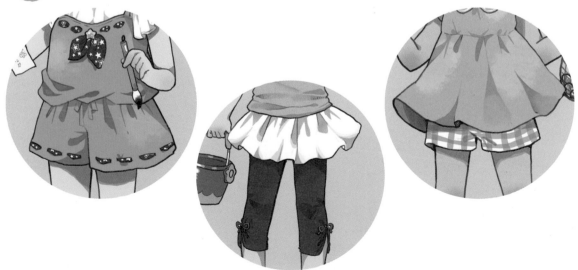

Point ··

夏天的大敵是濕度。避開牛仔布等容易緊貼肌膚的材質，選擇看起來透氣性佳的設計吧。**方便穿在**長版上衣和迷你裙等**短版衣物裡面的就是短褲和內搭褲**。內搭褲不要緊貼的款式，而是選擇觸感佳的棉質素材會比較保險。

⑤ 鞋子

Point ..

夏天出場機會增加的涼鞋，是穿襪子和光腳這兩種情況都很適合的萬能單品。此外，設計成厚底，就能讓身材線條變好看。長時間走路時，推薦腳後跟以綁帶固定的涼鞋。只是出去一下，能馬上就穿好的拖鞋很方便，會經常使用。

⑥ 季節配件

Point ..

夏天祭典和使用泳池等活動很多。因此在夏天穿搭中**添加配合例行性活動的配件，就能展現臨場感。**舉例來說，隨身攜帶為了補充水分的水壺。除此之外還有因為肌膚露出機會增加，穿長褲時看不到的膝蓋OK繃。花費心思去設計只有夏天才有的配件，納入穿搭中吧。

Part

3

Autumn / 秋

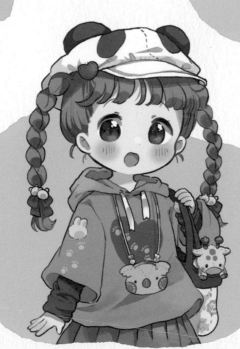

運動會 穿搭

秋天是陽光還很溫暖，清爽舒服的時刻。在運動會比賽和加油時，
都要選擇以到處走動為前提的服裝。當然為了留下回憶，也別忘了時尚感。

對方便活動性有益的物件

充滿活力且輕便 風格

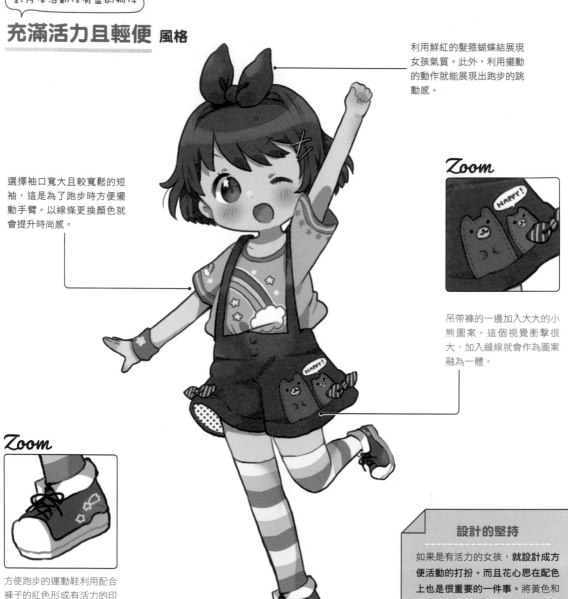

利用鮮紅的髮箍蝴蝶結展現女孩氣質。此外，利用擺動的動作就能展現出跑步的跳動感。

選擇袖口寬大且較寬鬆的短袖，這是為了跑步時方便擺動手臂。以線條更換顏色就會提升時尚感。

Zoom

吊帶褲的一邊加入大大的小熊圖案。這個視覺衝擊很大，加入縫線就會作為圖案融為一體。

Zoom

方便跑步的運動鞋利用配合褲子的紅色形成有活力的印象。觀察整體的氛圍，也可以設計成蝴蝶結款式或魔鬼氈。

設計的堅持

如果是有活力的女孩，**就設計成方便活動的打扮**。而且花心思在配色上也是很重要的一件事。將黃色和綠色的淺色調與朱紅色搭配在一起。利用顏色就可以在五顏六色中增添奔放印象。

將運動會的情況捕捉進照片中

帥氣拍照女孩 風格

Zoom

尼龍外套是會發出沙沙聲具有防寒功能、手感輕盈的材質。將袖口收緊，手臂等處就能展現輕飄飄的蓬鬆感。

淺紫色棒球帽。利用帽簷部分的內裡圖案做出有趣的變化，這樣就能在帥氣中營造女孩氣質。較大的圓點圖案效果很好。

Zoom

鞋子不是運動鞋，特地設計成有跟的樂福鞋。會形成逞強好勝的帥氣印象。

設計成貼身百褶裙。上衣有蓬鬆感，所以裙子能襯托整體。和棒球帽一樣搭配相同的紫色。

Other Situation

 運動會早上

當天早上幹勁十足。有時也會髮型整齊地從家裡穿著體操服出發。

 午餐時間

吃便當時間。讓角色拿著配色豐富的便當盒，即使是簡單的穿搭，也能營造出鮮豔色彩。

 接力賽

接力賽時建議選擇魔鬼氈款式的運動鞋。如果是鞋帶式，可能會鬆開。

 拔河

拔河姿勢重心會放在後面，可以支撐自己的體重，且具有防滑功能的鞋子效果◎（極佳）。

萬聖節 穿搭

目前在日本也已經完全扎根的一大活動──萬聖節。
純真的小孩在「適應樂趣」這方面應該比較厲害。活用小孩可以體驗的單品進行穿搭吧！

利用「橙色十綠色」營造華麗色彩

南瓜女孩 風格

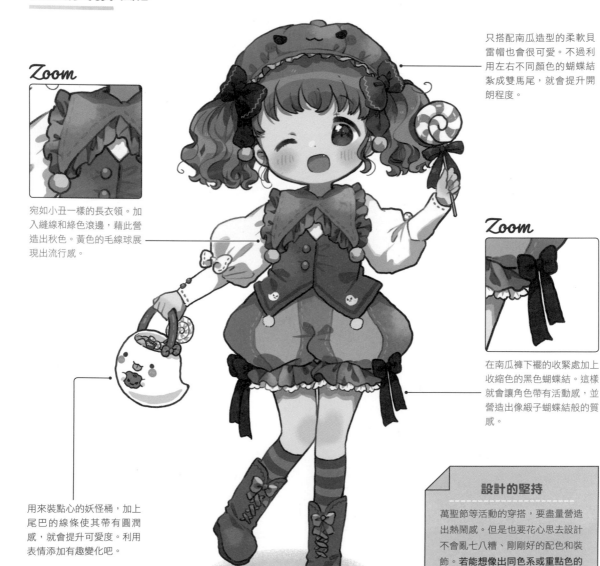

Zoom

宛如小丑一樣的長衣領。加入縫線和綠色滾邊，藉此營造出秋色。黃色的毛線球展現出流行感。

用來裝點心的妖怪桶，加上尾巴的線條使其帶有圓潤感，就會提升可愛度。利用表情添加有趣變化吧。

只搭配南瓜造型的柔軟貝雷帽也會很可愛。不過利用左右不同顏色的蝴蝶結紮成雙馬尾，就會提升開朗程度。

Zoom

在南瓜褲下襬的收緊處加上收縮色的黑色蝴蝶結。這樣就會讓角色帶有活動感，並營造出像緞子蝴蝶結般的質感。

設計的堅持

萬聖節等活動的穿搭，要盡量營造出熱鬧感。但是也要花心思去設計不會亂七八糟、剛剛好的配色和裝飾。若能想像出同色系或重點色的選定、裝飾的質感等，就會更具體化。

即使是無彩色，也能看起來很可愛的方法

黑白色調妖怪 風格

Zoom

蓬鬆髮型的兩側採用三股
辮，這樣就能在髮型中增添
變化。較大的黑色蝴蝶結也
加強了對比。

與其選擇純白的罩衫，不
如設計成淺灰色格紋，這
樣會形成鄉村風印象。將
下襬或衣領收緊，就會提
升蓬鬆感。

能隱約看到 A 字裙裡面
有滾邊蕾絲的雅致內裡。
相對於整體的古典印象，
這會展現出反差。

Zoom

這是貓咪主題的綁帶鞋，和
白色褲襪超級搭配，是宛如
貓咪尾巴纏繞在腳踝般的設
計。

能發揮主題的範圍

萬聖節穿搭 ver.

南瓜是萬聖節的象
徵物品。利用眼睛
和嘴巴的挖空方式
改變表情。

帶有可怕印象的妖
怪。不過畫出臉部
將其變形後，就會
形成滑稽印象。

黑貓的顏色容易與
其他物件融為一體，
最適合作為服飾或
飾品的設計和主題。

女巫是萬聖節的正統
角色。利用大帽子引
人注目吧。紫色會吸
引眾人的目光。

和一般點心不同，
設計和色調也採取
萬聖節樣式就會營
造出可愛感。

女巫的靴子是皺皺
的材質，設計成鞋
尖部分朝上的樣
式。

通學路 穿搭

從家裡到小學的通學路，即使是一成不變的場景，讓穿搭有意義就會很有趣。

幾個人一起上下學的話，就讓角色拿著統一的物件，想像一下準備順路去某處等情況吧。

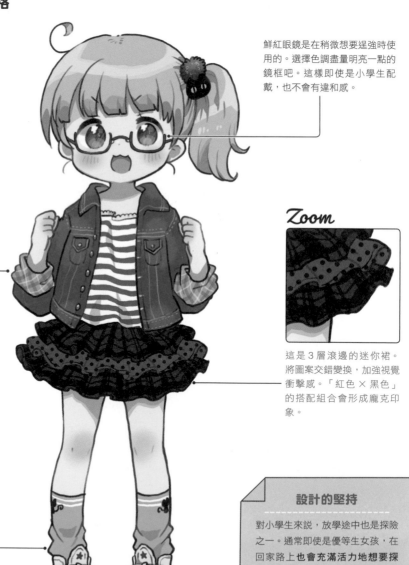

可愛和帥氣的混搭

惡作劇優等生 風格

鮮紅眼鏡是在稍微想要逞強時使用的。選擇色調盡量明亮一點的鏡框吧。這樣即使是小學生配戴，也不會有違和感。

配色或圖案過於華麗時，就讓角色穿上外套，這樣就會形成沉穩印象。為了能捲起袖子，設計成較寬的袖口。

Zoom

這是 3 層滾邊的迷你裙。將圖案交錯變換，加強視覺衝擊感。「紅色 × 黑色」的搭配組合會形成龐克印象。

Zoom

腳踝穿上皺皺鬆垮的泡泡襪。設計成淺藍色，加上白色線條，營造成流行的印象。

設計的堅持

對小學生來說，放學途中也是探險之一。通常即使是優等生女孩，在回家路上**也會充滿活力地想要探險。將這種心情全面呈現在圖案上。**利用三層滾邊迷你裙想像角色到處奔跑充滿活力的姿態。

（因為簡單才能展現出來的個性）

飄逸大姊姊 風格

簡單的米色大件襯衫。胸前加上花朵的重點設計刺繡，時尚感大幅增加。

從針織帽露出來的略小雙馬尾。關鍵就是呈現出髮圈的存在感。和襯衫的重點設計一樣，都設計成櫻桃主題的話，效果◎（極佳）。

和好走路的運動鞋搭配的，是材質厚實的綠色襪子。仔細刻劃出反摺的皺褶，就能表現材質的厚實程度。

襯衫款式是成熟的 A 字形風格。布料飄然展開，並遮住屁股部分。也很適合有點涼意的日子。

Other Situation

 順便去河灘

位於通學路途中的河灘。讓角色手裡拿著摘下的花，就會形成天真印象。

 順便去柑仔店

打招呼順便買東西。讓角色一手拿著口香糖、糖球或果凍，稍微休息一下。

 早上的通學路

也有一些地區的小學生需要集體上學。也可能會設計成幾個人一起上學的情況。

Key. 傍晚的通學路

有時也會在日落後天色陰暗時回家。設計時要注意在書包的雙背帶上加上警報器等情況。

美術館日 穿搭

在各種活動當中,美術館這種場景是帶有不同氛圍、空氣的一景。
雖然不太了解藝術,但並不討厭繪畫作品。展現出這種有點逞強好勝的姿態吧。

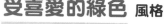
跟與朋友在一起時不一樣,這是與家人一起的一天

受喜愛的綠色 風格

Zoom

乍看之下很簡單的綠色貝雷帽,點綴上較大的鬆軟蝴蝶結,就能整合出更加文靜的感覺。

Zoom

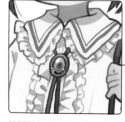

強調點就是領口加了附胸針的蝴蝶結領帶。這是利用金色鑲邊的翡翠綠裝飾,會形成高雅印象。

在罩衫的袖子加上主題色綠色的細線條,形成知性印象。接著加上小滾邊,也會提升可愛度。

設計的堅持

營造出高雅風格時,要盡量將顏色數量減少。利用主色的綠色、輔助色的棕色,以及重點色的金色來整合。同時也以灰白色罩衫和滾邊展現出隨興感。

這是在側邊點綴蕾絲的踝靴。鞋跟低,所以即使是小學生也很適合。將鞋尖底部變寬,會更好走路,效果不錯。

抽象畫女孩 風格

Zoom

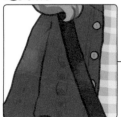

貼身款式的開襟外套。若選擇暖色，就會變成柔和印象。襯托出鉤針編織的圖案，就會營造出真實感。

淺色格紋的內搭服設計成像水彩風的圖案，形成柔和印象。在領口以及下襬添加滾邊，藉此醞釀淑女感。

Zoom

米色踝襪和瑪麗珍鞋十分搭配。營造出有光澤的質感，就會形成淑女氛圍。

七分寬版褲裙選擇了深棕色。利用顏色營造成熟感。以滾邊裝飾的話，就能展現出稚氣與女孩氣質。

能發揮主題的範圍

美術館日穿搭 ver.

容易產生時尚感的紅色貝雷帽。以白色滾邊添加稚氣。

選擇淺色調的茶色。想要呈現復古印象時，會很有效果。

在美術館湧現創作熱情之後，就在公園寫生。設計出至少需必備的隨身物品。

皮革材質上有縫線點綴，形成與眾不同的印象。

素淨的綠色包包。開口是口金包樣式且極具個性。

貓耳造型的手錶。隨興的動物設計能讓穿搭添色。

點心派對 穿搭

「最喜歡的點心＝甜蜜＝幸福。」將這個概念也悄悄地暗藏在穿搭中吧。
這是以溫柔馬卡龍那種柔軟色調作為設計重點，再有效活用的場景。

給人寬鬆印象的Ｉ形線條穿搭

白色少女 風格

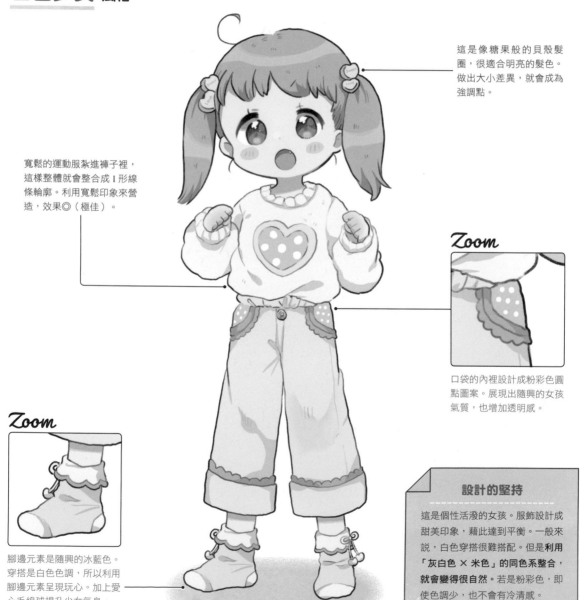

這是像糖果般的貝殼髮圈，很適合明亮的髮色。做出大小差異，就會成為強調點。

寬鬆的運動服紮進褲子裡，這樣整體就會整合成Ｉ形線條輪廓。利用寬鬆印象來營造，效果◎（極佳）。

Zoom

口袋的內裡設計成粉彩色圓點圖案。展現出隨興的女孩氣質，也增加透明感。

Zoom

腳邊元素是隨興的冰藍色。穿搭是白色色調，所以利用腳邊元素呈現玩心。加上愛心毛線球提升少女氣息。

設計的堅持

這是個性活潑的女孩。服飾設計成甜美印象，藉此達到平衡。一般來說，白色穿搭很難搭配。但是利用「灰白色 × 米色」的同色系整合，就會變得很自然。若是粉彩色，即使色調少，也不會有冷清感。

活用受歡迎的西式點心色調

馬卡龍女孩 風格

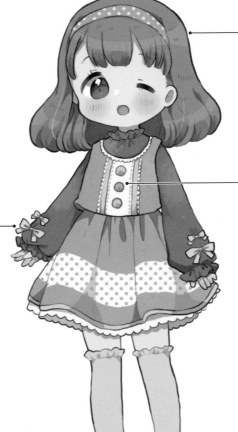

有蓬鬆感的鮑伯頭。利用髮箍壓住頭頂，有效地展現出髮尾飄逸散開的樣貌。

在飄逸蓬鬆的袖子裝飾上黃色蝴蝶結。徹底營造出宛如蝴蝶停住般的幻想畫面。

Zoom

迷你裙長度的吊帶裙，重點是胸前不同顏色的核桃鈕扣。利用馬卡龍主題的配色和圓弧造型營造甜美風格。

Zoom

透明材質的襪子選擇接近白色的淺粉紅色。這樣即使襪子很長，也能給人輕盈的印象。強調點是腳踝的蝴蝶結。

Other **Situation**

Key, 女孩聚會

只有女孩的派對！最佳選擇就是能拍出好看照片，有著閃亮包裝的點心。

Key, 和班上大家一起

班級發表的慶功宴。設計出在某人家舉辦慶功宴的點心派對，就會呈現出小學生氣圍。

Key, 巧克力點心

利用包裝紙設計獨立包裝的巧克力和板狀巧克力等點心。花費心思增添一些變化吧。

Key, 零食

會在一個袋子裡裝入大量零食。將零食盛放在其他容器，展現出派對感。

圖書館 穿搭

這是會添加「知性且素淨」印象的情境。利用素淨顏色和保守的設計，
營造出勾起男孩憧憬的「成熟又安靜的穿搭」吧。

如果替有班長氣質的女孩打扮

可靠女孩 風格

Zoom

為了避免念書時造成干擾，瀏海要以髮夾固定。若使用2種髮夾，就會增添不造作的時尚感，形成大姊姊氣質。

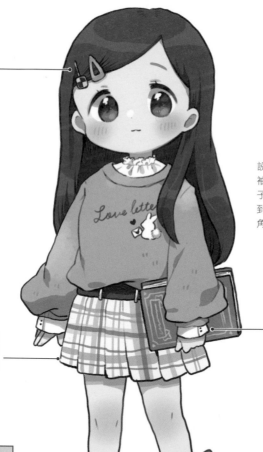

設計成運動服等帶有蓬鬆感的袖子。若露出罩衫緊貼的袖子，效果◎（極佳）。扣子扣到最後一顆的話，就會展現出角色的個性。

這是利用棕色和粉紅色的秋色整合出來的百褶裙。利用線條粗細不同的格紋，就能變身成優等生風格。

Zoom

設計的堅持

圖書館是以學習為目的。所以也非常適合紮成雙馬尾或馬尾，使脖子區域很清爽的髮型。這次特地活用直髮造型，強調整體的I形線條。

添加一點甜美度。這種時候就花心思設計腳邊元素吧。設計成鬆垮材質的襪子，非常適合淑女風的蝴蝶結鞋子。

想替她穿上長版開襟外套的女孩是怎樣的？

故作正經的妹妹 風格

寬鬆的長版開襟外套。將外套稍微從肩膀脫下一點點，就能展現出不造作的時尚感。肩寬畫小一點，強調稚氣。

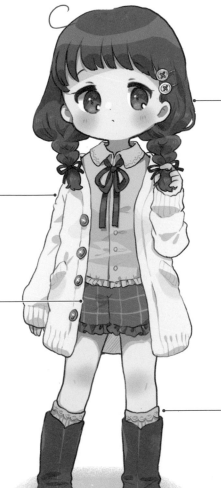

Zoom

設計成蓬鬆鬆散的三股辮。瀏海稍微用短一點，表情就會看得很清楚。零散的碎髮也整齊地紮在辮子裡，就會有不錯的效果。

Zoom

外套是長版，因此褲子設計成迷你短褲。點綴滾邊，腳部線條看起來就會很漂亮。調整褲子和襪子之間的長度感吧。

稍微露出來的冰藍色襪子，這會成為腳部的強調點。選擇好穿脫的靴子，很適合稍微出去一下這種時候。

能發揮主題的範圍

圖書館穿搭 ver.

簡單的淺藍色托特包。使用二層的滾邊，即使沒有圖案或裝飾也很時尚。

填滿女孩喜歡心情的「動物×樂器」托特包。黑色使整體更加鮮明。

直式托特包。繫上大的小熊玩偶鑰匙圈，營造出與眾不同的感覺。

不是設計成參考書，而是教科書的話，就很適合上課的預習或複習場景。

若是女孩有妹妹或弟弟的設定，自然也能看到借繪本給他們的場景。

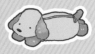
玩偶造型的筆袋。這樣一來就會很興奮，在圖書館念書也會很有進展。

賞月 穿搭

糯米糰子、兔子、黃色和夜空……從「賞月」這種情境擴張靈感，
和秋天感的穿搭合為一體。試著在帥氣中加入有點可愛的感覺吧。

包含輪廓，明確地呈現主張

白色毛茸茸兔子 風格

總之就是要把毛茸茸的兔耳兜帽描繪得很可愛！全棉材質、也不容易變形，戴上後呈現的蹦蹦跳跳樣子非常可愛。

設計成寬鬆的運動服連身裙，關鍵是袖子的蓬鬆感。微微露出指尖的衣服尺寸能展現出稚氣。

Zoom

愛心造型口袋。設計成淺粉紅色和白色的格紋圖案。以握拳程度的大小加在左右兩側，就會成為整體的強調點。

Zoom

彈性材質的靴子。即使光腳穿也很合腳。腳踝處加上毛線球後，就成為強調點。

設計的堅持

賞月是在晚上。所以讓角色穿的是不會覺得冷的布料衣物和多層次穿搭。以兔子、糯米糰子和月亮為主題，將這些色調和設計落實在服飾中。**減少顏色數量，注意避免過於亂七八糟的情況。**

月亮女孩 風格

Zoom

手腕和腳踝以滾邊收緊。因此相應地將領口變寬，呈現出隨興感。這樣一來視線就會隨著運動服的圖案往下。

主題是賞月，因此設計成以星星和糯米糰子為主題的髮圈。裝飾很大，所以非常適合較細的雙馬尾。

Zoom

以滾邊將袖口收緊時，利用較細的天鵝絨風格蝴蝶結去裝飾。選擇比底色稍微深一點的顏色，設計成重點要素。

這是因應禦寒對策而穿上的內搭褲。顏色若選擇淺紫色的話，就能瞬間形成開朗印象。描繪刻劃出輕薄針織材質的皺褶，就會形成女孩氣質。

Other **Situation**

 製作糯米糰子

和家人或朋友製作賞月用的糯米糰子。會使用大量粉類，所以必須設計出口罩。

Key. 在日式建築的緣廊賞月

將賞月的糯米糰子放在一旁賞月。女孩赤腳的話，就能表現出放鬆感。

 配合學校例行性活動賞月

搗完年糕後，大家會一起大口吃下賞月的糯米糰子。選擇手臂方便活動的服裝吧。

 觀察月亮

天文望遠鏡很大。要注意望遠鏡和小孩身高的對比。

動物園日 穿搭

「動物角色」和童裝搭配起來效果很好，是很容易納入時尚中的裝飾。
讓「可愛的變形」和「不會過於顯眼的不經意感」同時存在於穿搭中吧。

利用重點設計加入大量動物

充滿活力的動物女孩 風格

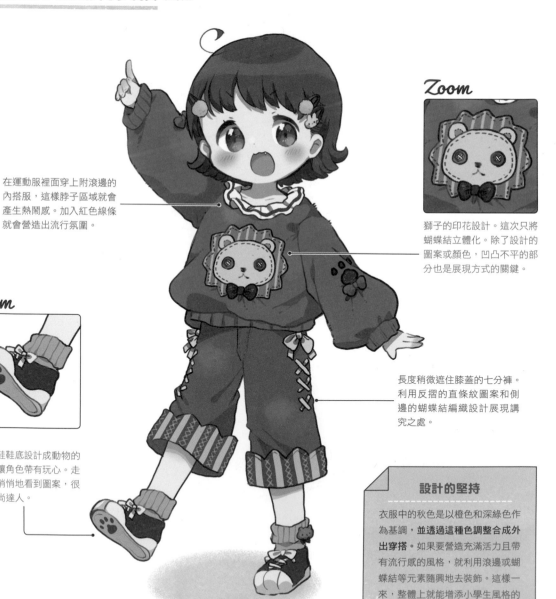

在運動服裡面穿上附滾邊的內搭服，這樣脖子區域就會產生熱鬧感。加入紅色線條就會營造出流行氛圍。

Zoom

獅子的印花設計。這次只將蝴蝶結立體化。除了設計的圖案或顏色，凹凸不平的部分也是展現方式的關鍵。

Zoom

將運動鞋鞋底設計成動物的腳印，讓角色帶有玩心。走路時能悄悄地看到圖案，很適合時尚達人。

長度稍微遮住膝蓋的七分褲。利用反摺的直條紋圖案和側邊的蝴蝶結編織設計展現講究之處。

設計的堅持

衣服中的秋色是以橙色和深綠色作為基調，**並透過這種色調整合成外出穿搭**。如果要營造充滿活力且帶有流行感的風格，就利用滾邊或蝴蝶結等元素隨興地去裝飾。這樣一來，整體上就能增添小學生風格的可愛度。

搭配組合數種動物，強化「喜歡！」的感覺

喜歡和動物做朋友的女孩 風格

直接將動物主題加入設計中
也會有不錯的效果。將熊貓
帽子戴淺一點，展現出漂亮
的三股辮。

Zoom

綁在頭髮較高處的三股辮。
這種情況和一般的三股辮相
比，比較容易隨風搖動。所
以很適合有大裝飾的髮圈。

Zoom

除了鑰匙圈和吊飾，還有在
包包偷藏玩偶的做法，可以
展現出愛撒嬌個性。關鍵就
是要露出動物的手。

整體上好像會變成甜美穿搭，
關鍵就是要利用下半身衣物來
整合。利用暗藍色搭配紅色線
條的百褶裙營造休閒感。

能發揮
主題的範圍

動物園日穿搭 ver.

也將午餐做出可愛
感吧。利用動物圖
案也能拍出非常好
看的照片。

馬上就能喝的吸管型
水壺。加上耳朵造型
增添動物感。

特地不畫出眼睛，
只畫鼻子和鬍鬚的
話，就不會過於顯
眼。

毛茸茸材質的背
包。在上方加上耳
朵造型，藉此提升
兔子感。

選擇大膽的小熊玩
偶造型背包。重視
外觀的可愛度。

大象的臉直接作為
包包開關部位，活
用了鼻子的長度。

賞楓 穿搭

賞楓是沉浸在秋天大自然中的經典例行性活動。紅葉、楓、銀杏……
將這些只有秋天才有的配色納入時尚中。搭配組合重點色，呈現出顏色的差異吧！

在古典中加入可愛

復古紅葉女孩 風格

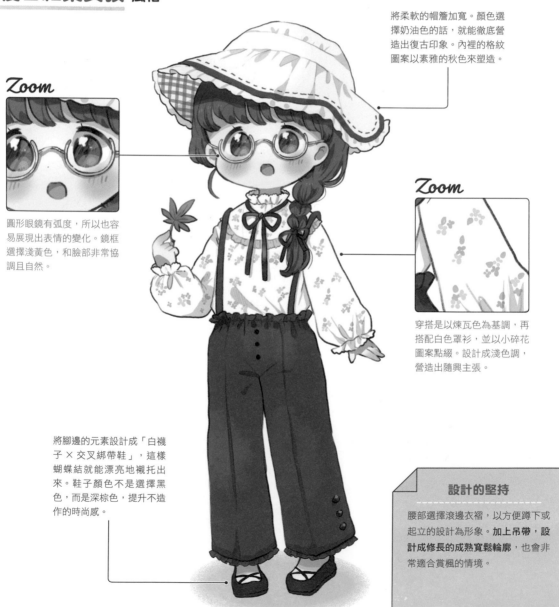

將柔軟的帽簷加寬。顏色選擇奶油色的話，就能徹底營造出復古印象。內裡的格紋圖案以素雅的秋色來塑造。

Zoom

圓形眼鏡有弧度，所以也容易展現出表情的變化。鏡框選擇淺黃色，和臉部非常協調且自然。

Zoom

穿搭是以煉瓦色為基調，再搭配白色罩衫，並以小碎花圖案點綴。設計成淺色調，營造出隨興主張。

將腳邊的元素設計成「白襪子 × 交叉綁帶鞋」，這樣蝴蝶結就能漂亮地襯托出來。鞋子顏色不是選擇黑色，而是深棕色，提升不造作的時尚感。

設計的堅持

腰部選擇滾邊衣褶，以方便蹲下或起立的設計為形象。**加上吊帶，設計成修長的成熟寬鬆輪廓**，也會非常適合賞楓的情境。

黃色銀杏女孩 風格

黃色調整彩度後會改變氣氛

Zoom

蝴蝶結是以往左右展開的銀杏形狀作為形象來設計,並利用蝴蝶結綁成馬尾造型。綁在頭頂上,蝴蝶結就會往前露出來,這樣一來觀看者的視線就會往上移。

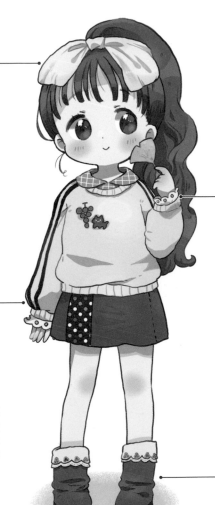

從袖口露出洞洞滾邊,很適合用來添加少女風格。這樣一來就會產生隨興感,手部動作會變得很顯眼。

Zoom

鞋子是短靴。選擇短靴就能在甜美帥氣混搭的穿搭中產生整合效果。材質選擇麂皮,就會形成柔和氛圍。

粉黃色運動服。選擇這個顏色的話,整體會變得太淺,所以在兩邊袖子加上黑色線條,變成運動風印象。

Other **Situation**

 染井吉野櫻

特徵是綠色、黃色和橙色的漸層。很適合大量使用顏色的穿搭。

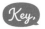 紅葉

紅葉的特徵就是彷彿要燃燒起來般的鮮紅葉子。撿拾葉子收集在一起,再設計成穿搭的自然重點色。

Key, 銀杏

變成黃色的銀杏和變成黃色或紅色的葉子一樣,與紅色超級搭配。要利用紅黃葉子的顏色整合穿搭。

Key, 散步

在楓葉季節散步,關鍵要素是腳邊元素。可以欣賞到角色帶著小學生氣質,踩踏枯葉的姿態。

Part 3

Autumn

波斯菊主題 穿搭

波斯菊的花語是「少女的純真」。從這個部分想像各種場景也是一種樂趣。
波斯菊的花色數目種類豐富，所以即使將色彩搭配組合，也是玩樂自由度極高的主題。

在紫色中營造各種表情

波斯菊少女的愛戀心情 風格

Zoom

Zoom

在穿搭中顏色特別深的紅紫色貝雷帽。若在邊緣點綴白色波斯菊花朵，即使是黑髮也能形成高雅氣質。

連身裙肩膀部分暗藏了滾邊。隨興的講究在整體添加了華麗感。

薄紗材質的灰色罩衫。袖子沒有收緊，這樣一來就會徹底營造出宛如飄揚花瓣般的印象。

整體採用波斯菊花朵設計的圓形肩背小包。拉鍊的吊飾部分利用綠色的重點色隱約地呈現出主張。

設計的堅持

這是以和喜歡的人一起去波斯菊花田的印象來進行穿搭。**基調**是波斯菊風格**連身裙**。腳邊元素設計成**復古樂福鞋**，保持平衡。重點是腰帶中間的白色波斯菊。

白色罩衫是「純淨」的象徵

洋溢飄揚感的攝影會 風格

以不同顏色的波斯菊作為主題的花朵髮圈。將花朵排成直式，微捲的雙馬尾線條看起來就會很漂亮。

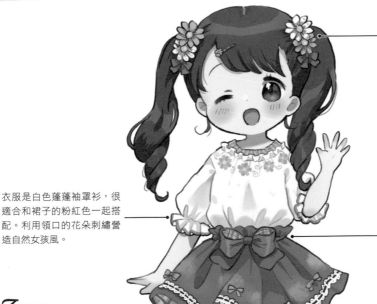

衣服是白色蓬蓬袖罩衫，很適合和裙子的粉紅色一起搭配。利用領口的花朵刺繡營造自然女孩風。

Zoom

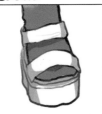

粉白色厚底鞋展現出完美身材。附蝴蝶結的襪子選擇深色的話，腳部肌膚反而會看起來很明亮。

以蝴蝶結將腰部束緊。腰部位置看起來很高，形成腿長效果。將蝴蝶結的內裡設計成格紋圖案，在這部分下工夫。

能發揮主題的範圍

波斯菊主題穿搭 ver.

在花朵下鋪上滾邊底色，增加豪華感。

髮圈是利用不同顏色的波斯菊搭配作為強調點的串珠和蝴蝶結製成的。

米色襪子。在強調點部分加入波斯菊圖案，形成高雅風格。

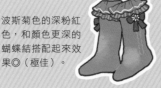

波斯菊色的深粉紅色，和顏色更深的蝴蝶結搭配起來效果◎（極佳）。

在服飾加上波斯菊圖案。這種時候若設計成不同的大小，就能保持平衡。

想加入重點設計時，連花梗或葉子的綠色都一起加入的話，就會特別顯眼。

金木犀主題 穿搭

不論在幼稚園還是在小學，應該一定都會有隱約的愛戀心情。而在秋天散發淡淡香氣的金木犀，
花語是「初戀」。試著以服裝來表現大家在某天孕育出來的感情吧。

(讓人感到些微寒意的晚秋服裝)

寬鬆柔軟針織衫女孩 風格

這次是設計成較沉重的雙馬尾。以細蝴蝶結紮起來的話，平衡效果◎（極佳）。瀏海採用編髮造型，而且為了看清楚表情，進行了改造。

Zoom

這是整個遮住脖子的高領。這樣的話，遇到有點涼意的日子也不要緊。以金木犀色營造出來的淺色設計，會展現出可愛風格。

Zoom

淺藍色牛仔褲。在側邊點綴上金木犀色的縫線，這樣就能強調直線的輪廓。

和脖子一樣，腳邊元素也設計出分量感。做成反摺設計，腳踝看起來就會很清爽，而且襪子的顏色也一目瞭然。

設計的堅持

穿搭是寬鬆的輪廓，所以利用上梳髮型讓脖子區域看起來很清爽。從針織衫的下襬稍微露出襯衫後，再加上牛仔褲的顏色，對比看起來就會很漂亮。

點綴大量花朵，營造童話感

金木犀仙女女孩 風格

Zoom

金木犀色的小雙馬尾。以清爽的綠色蝴蝶結在馬尾添加裝飾，這是以晃動散發香氣的樣子為形象來設計。

長版連身裙的肩膀部分加上寬大的滾邊，宛如金木犀花瓣在飄舞一樣，形成華麗印象。

Zoom

金木犀的花瓣很小，所以點綴在裙襬的話，就會營造出熱鬧感。很適合使用秋色的直條紋底色。

設計成自然風格的腳邊元素。點綴著刺繡，所以即使是靴子也會形成輕快印象。很適合輕盈動作。

Other Situation

 尋找金木犀

即使遠離也會散發強烈香味的金木犀。描繪出一邊奔跑，一邊尋找的場景。

 製作花香

將花朵收集在束口袋裡，再做成花香。設計成和朋友一樣的款式，應該也會很可愛。

 收集花朵

收集掉落在地面上的花朵的姿態，會襯托出角色的稚氣和女孩氣質。

 灑上香水

如果是微捲的長髮，也很容易灑上香水。也可以將香味用圖畫出來。

⑤ 鞋子

Point ·····

多彩穿搭很顯眼的秋天腳邊元素，最重要的就是減少色調。例如靴子或樂福鞋設計成棕色系，厚底涼鞋設計成白色。選擇不會衝突的顏色，就會讓整體的一致感變好。想要在腳邊元素添加色調時，建議選擇穿搭顏色的同色系或互補色。

⑥ 季節配件

Point ·····

秋天是紅葉季節，所以容易在主題中納入落葉等大自然元素。搭配小碎花圖案、和秋天的水果搭配在一起，季節感就會格外增強。除此之外，秋天很適合讓角色拿著書本，呈現出知性印象。將書本的裝幀設計成復古風，就能展現出只有秋天才有的表情。

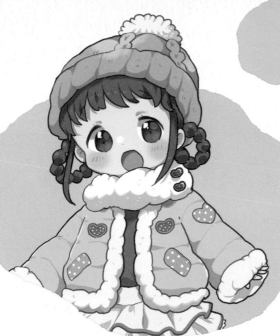

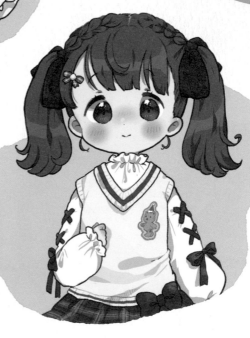

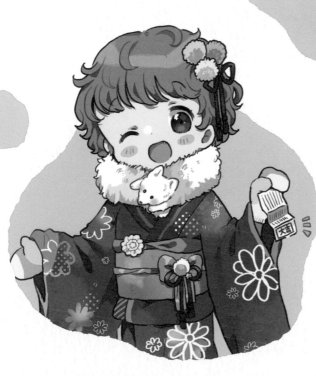

準備考試 穿搭

準備考試時，會借筆記本給朋友、跟對方借筆記本，或是舉辦讀書會等小活動。

而讀書會根據在圖書館等設施舉辦，或是在家裡舉辦，在穿搭風格上也會呈現不同差異。

利用白色開襟外套營造溫暖感

滿分女孩 風格

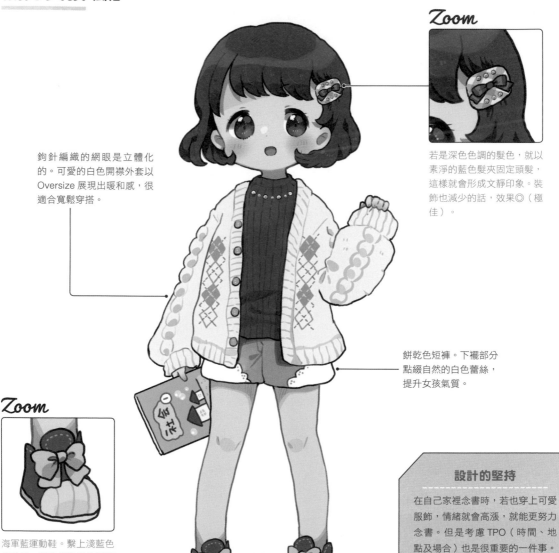

Zoom

鉤針編織的網眼是立體化的。可愛的白色開襟外套以Oversize展現出暖和感，很適合寬鬆穿搭。

若是深色色調的髮色，就以素淨的藍色髮夾固定頭髮，這樣就會形成文靜印象。裝飾也減少的話，效果◎（極佳）。

餅乾色短褲。下襬部分點綴自然的白色蕾絲，提升女孩氣質。

Zoom

海軍藍運動鞋。繫上淺藍色蝴蝶結。腳尖部分則使用明亮顏色的材質，營造輕快印象。

設計的堅持

在自己家裡念書時，若也穿上可愛服飾，情緒就會高漲，就能更努力念書。但是考慮TPO（時間、地點及場合）也是很重要的一件事。所以在此避開了過度的裝飾、設計或髮型。**最重要的是減少設計時的分寸掌握。也盡量試著減少顏色數量吧。**

利用毛茸茸材質展現冬天感

著急慌張女孩 風格

白色報童帽是採用毛皮材質的搭配組合，效果極佳。帽簷部分是粉紅色和灰色的格紋，和裙子很契合，添加一致感。

蓬鬆的外套。毛線球搖晃時，就會襯托出瘋丫頭的姿態。將袖子做成蓬蓬袖，就會使全身看起來很嬌小。

Zoom

粉紅色和灰色組成的淺色格紋。展現出偶像服飾般的可愛，很適合甜美穿搭。

Zoom

有光澤的漆皮鞋。鞋子有跟的話，就會形成有女人味的印象。附蝴蝶結的襪子從後面看也很可愛。

Other **Situation**

Key. 一個人默默準備考試

念書念到很晚時，在預防感冒這部分選擇溫暖的運動服材質，效果◎（極佳）。

Key. 大家一起準備考試

白天大家聚在一起念書。在周圍擺放點心或果汁，就能呈現出氛圍。

Key. 去借筆記

也經常突然去向朋友借筆記。能快速穿上的長版開襟外套很實用。

Key. 稍微休息一下

想要讓頭腦休息時，讓角色拿著熱可可亞或獨立包裝的巧克力，就能增添放鬆感。

年終派對 穿搭

「大家在一年的尾聲聚集在一起吧！」因為這句話開始的年終派對。
在冬天的寒冷日子，穿上溫暖的居家服應該就能形成充滿女孩各自個性的穿搭。

針對搭配組合的款式和顏色下工夫

我行我素大小姐 風格

Zoom

像鮮奶油一樣的捲髮。在這
種情況下，最佳選擇就是細
髮箍。壓住頭頂，呈現出髮
尾的蓬鬆感。

吊帶裙是 V 領設計，這樣
就會有顯著的優雅氣質。
吊帶裙裡面搭配米色針織
衫，營造成熟感。

很適合冬季的菱形格紋。利用
粉紅色和綠色整合出華麗印
象。要選擇寬鬆的尺寸。

Zoom

裙子是飄然展開的 A 形線
條。下襬加上白色蕾絲，朝
上的蕾絲格外呈現出大小姐
感。

設計的堅持

待在家裡時，若選擇**腰部和領子都
很寬鬆**的穿搭，不管要描繪出哪種
姿勢，都會很容易處理。派對時加
上喜歡的胸針，就能展現出非日常
感。

即使是黑白色調也能顯示存在感

受邀派對的女孩 風格

Zoom

襪子和三股辮的愛心使用淺
粉紅色，營造女孩氣質。利
用重點設計在耳朵旁邊添加
嘉頓格紋的蝴蝶結。

Zoom

故意從灰色針織衫露出來的
罩衫衣領，輪廓大而且還帶
有滾邊，存在感非常強。白
色衣領使顏色瞬間明亮起
來。

短褲上有嘉頓格紋的口袋。
頭部的蝴蝶結和口袋圖案是
一套的。利用滾邊加上裝
飾，即使是黑白色調也很可
愛。

上衣和下半身的褲子是黑白
色調，所以腳部穿上白色襪
子。粉紅色蝴蝶結成為強調
點，營造出少女情懷的風
格。

Part 4 *Winter*

 Other **Situation**

 和家人一起度過

年終的悠閒時間。穿上居家服一邊放鬆，一邊
閒聊今年的回憶。

 和朋友一起度過

竭盡全力打扮後進行自拍大會。拿著撲克牌和
點心，展現出熱鬧的樣貌。

 做年菜

和家人一起採購新年要吃的年菜。選擇自己喜
歡的獨特圍裙吧。

 做點心

以電烤盤製作點心和章魚燒也會很開心。呈現
出吵鬧感。

新年參拜 穿搭

和知心朋友或家人一起外出進行新年參拜。拜年的盛裝打扮是和平常不同，
非常特別的穿搭。好好理解穿上和服的順序或作用再描繪出來吧。

正因為是新年參拜，才要穿紅色和服！

開運活潑女孩 風格

Zoom

這是在3色毛線球點綴編
繩蝴蝶結的和風髮飾，很適
合值得慶賀的日子。利用搖
晃的蝴蝶結呈現大人心情。

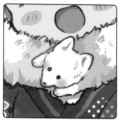

Zoom

脖子禦寒部分圍上毛皮。這
是狐狸臉主題的可愛設計，
能使氛圍變明亮。

馬卡龍色連指手套，這樣即使
是成熟的和服，也能呈現出可
愛氣質。只有指尖設計成淺黃
色，非常好看。

設計的堅持

小孩穿和服時，和浴衣一樣最優先
考慮的就是方便活動性。**將和服長
度變短，或是將木屐改成靴子，重
視好走度。**因此相應地，利用腰帶
的配色和髮飾的大小感等，展現出
只有小孩才有的朝氣。

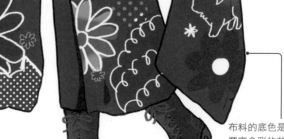

布料的底色是紅色。顏色
豐富多彩的花卉圖案展現
出特別感。時髦色調是瞬
間吸引目光的組合。

海底的和風人魚公主 風格

Zoom

適合黑髮馬尾的就只有鮮艷粉紅色蝴蝶結這個選擇。在中間裝飾白色花朵主題,給人留下甜美印象。

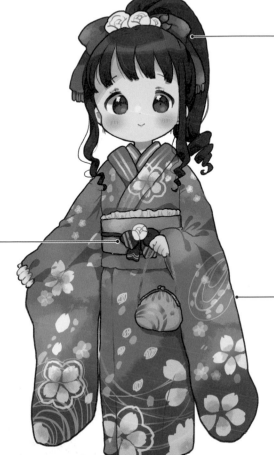

Zoom

腰帶裝飾以簡單花朵為主題。相對於腰帶顏色的粉紅色,減少裝飾的顏色,這樣一來就會變成顯眼的裝飾。

非常美麗的盛裝打扮使用的是飄落在海上的櫻花花瓣和波紋這種幻想式圖案。和服顏色和布料從上往下慢慢變深。這種設計心思也呈現出神秘性。

橙色的夾帶使腳部變得很華麗。巧克力色的小木屐展現出少女氣質。

能發揮主題的範圍

新年參拜穿搭 ver.

花卉裝飾在穿和服時是很萬能的元素。加在頭髮、腰帶或胸前就會形成華麗感。

這是中間有大花朵,設計成蝴蝶結的可愛裝飾。

顏色和大小都很顯眼的蝴蝶結。利用頭部裝飾讓觀看者的視線朝向眼睛吧。

小孩也能喝的甜酒。讓角色手上拿著可愛設計的瓶子。

束口袋顏色和和服的顏色統一、設計成同色系的話,就會有一致感。

能保暖的手套。如果設計成蕾絲款式,就會形成文靜高雅的印象。

聖誕節 穿搭

聖誕節是包含平安夜,在年終做總結的一大活動。
活用讓人想起聖誕節的那種主題和顏色,在穿搭中呈現出時尚感吧!

以熱情的紅色在純白中做出強力訴求

怦然心動聖誕節 風格

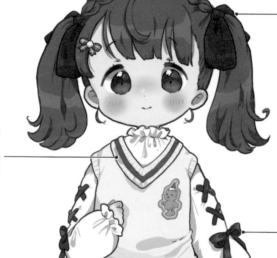

這是將三股辮改造成髮箍風格的髮型。以雙馬尾展現出特別感。天鵝絨蝴蝶結會營造出時髦印象。

搭配蓬蓬袖罩衫的是奶油色針織衫。以同色系來整合,但利用V領線條的紅色主張和重點設計的燙布貼來吸引目光。

Zoom

蓬蓬袖加上鮮紅的編織蝴蝶結,這樣即使是簡單的罩衫,也能一下子就產生時尚感,搖身一變成為帶有少女風格的一件衣服。

Zoom

在格紋裙子的內裡加上大量白色滾邊,這樣就會形成大小姐樣式。格紋上的綠色線條是強調點。

設計的堅持

聖誕節是根據一起度過的對象改變穿搭,能體驗穿搭的特別活動。這次設計的是在全身點綴蝴蝶結,宛如戀愛心動般的穿搭。**減少蝴蝶結的顏色數量,保持整體的平衡。**

〔利用為了這一天的「特別圖案」一決勝負！〕

聖誕樹女孩 風格

上衣帶有蓬鬆感，所以採取上梳髮型設計成丸子頭，臉頰兩旁就會很清爽。裝飾上紅色小蝴蝶結，呈現出熱鬧氛圍。

Zoom

聖誕樹直接成為針織衫圖案。周圍點綴白色蝴蝶結，宛如白雪般的設計。

Zoom

這是夾在腋下的禮物。透過使用配件的方式，就能呈現出享受聖誕節的姿態。根據場景改變形狀或大小也會有不錯的效果。

聖誕樹顏色的褲襪。特地設計成斜條紋，比起橫線，更能形成立體圖案，呈現出動感。根據顏色改變條紋寬度，會有更好的效果。

Other Situation

 聖誕派對

以聖誕節顏色打扮。利用聖誕老人帽、馴鹿角展現出活動感，非常有趣。

 禮物交換會

各不相同的禮物。按照禮物大小或內容，包裝紙也會有所不同。利用蝴蝶結和材質增添差異。

 睡覺前

在信裡寫下給聖誕老人的禮物要求，將襪子放在枕邊再睡覺。

 聖誕節早上

放在一旁的華麗禮物。以快樂心情開始聖誕節的早上。

大家一起做巧克力 穿搭

在情人節進行戀愛告白？！雖說是小孩子，也一定會有忐忑不安的一瞬間。
在告白前製作巧克力，試著將忐忑不安和雀躍心情盡力地表現在服裝上去享受吧。

作夢女孩的戀愛萌動

我一個人就能做到 風格

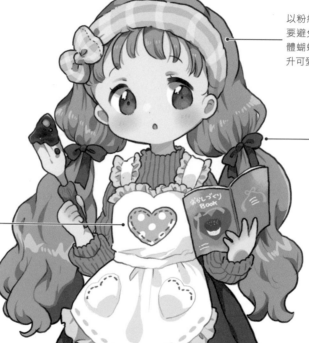

以粉紅色格紋髮帶固定，因為要避免瀏海蓋住眼睛。利用立體蝴蝶結就不會過於樸素，提升可愛度。

將蓬鬆頭髮綁成低雙馬尾，增加可愛度。如果是色調較明亮的髮色，很適合顏色較深的蝴蝶結。

Zoom

粉彩色圍裙。往胸前點綴愛心口袋的話，就會營造出少女情懷。縫線會襯托出女孩氣質。

Zoom

兔子造型的居家鞋會增添女孩氣質的氛圍。軟呼呼垂下來的耳朵，每次走路時都會晃動。這會形成有女人味的印象。

設計的堅持

料理時會重視功能性去考慮穿搭。關鍵就是容易捲起袖子的衣服或是頭髮設計成盤髮造型。無法在服裝上加上大量裝飾，因此相應地，設計成以點心為形象的配色，就能表現出雀躍心情。

雖然天然呆卻很努力的人

馬卡龍料理 風格

Zoom

綁頭巾防止頭髮整體變形。露出小丸子頭，就能襯托出天真浪漫的姿態。

粉彩色的圓點圖案宛如馬卡龍一樣。袖子的滾邊會襯托出肩膀的動作。這是最適合經常活動手臂進行料理時的設計。

Zoom

紅色圍裙左右兩邊都有兔子燙布貼，非常有存在感。復古設計很適合鮮豔配色。

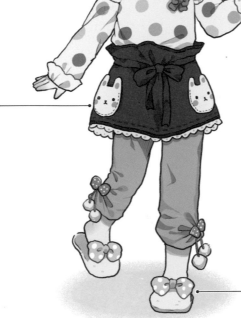

腳部元素設計成暗藍色牛仔褲和黃色拖鞋。打造成寬鬆印象。蝴蝶結在腳邊展現出熱鬧氛圍。

能發揮主題的範圍

大家一起做巧克力穿搭 ver.

拿在手上的話就無法忍耐，會想吃一口嚐試味道。這是能在這種場景使用的板狀巧克力。

這是做好的巧克力收納盒。藍色蝴蝶結帶有成熟感。

這是一邊溶解在飲料中一邊吃的鮮紅巧克力。

有高度的盒子。將主題放在蝴蝶結中央，提升分量感。

如果要獨立包裝又能放入許多巧克力時，袋子非常實用。要加上留言卡片。

蛋糕或馬芬的外觀很漂亮，所以很適合透明包裝紙。

情人節當天 穿搭

和做巧克力不同,情人節當天要穿上能迷倒對方、一決勝負的服裝。設計穿搭時,試著將「雖然羞怯但下定決心要告白」、「彼此關係要好而且充滿活力」這種和往常不同的一面連同設定一起思考。

有點懶洋洋且不安的表情

怦然心動的單戀 風格

附白色毛線球的髮圈。營造成半雙馬尾造型,馬尾搖晃的姿態大幅強化女孩氣質。

在外套領子和下襬添加毛皮。即使是想穿迷你裙的日子,禦寒對策也非常完善。布料沉重,所以不會飄起來。

Zoom

愛心口袋是和領子、下襬一樣軟綿綿的毛皮材質,這樣就會形成少女印象。點綴上戀愛色彩的粉紅色蝴蝶結,會提升心動度。

Zoom

利用有跟的樂福鞋展現有點成熟的氛圍。紅色蝴蝶結利用白色圓點圖案增添流行印象。

設計的堅持

贈送本命巧克力和友誼巧克力時,在穿搭上是完全不同的設計。這次**前者是將粉紅色變深,表現出戀愛心動和興奮心情**。後者則設計成帶有輕飄感,好像和那天融為一體般的粉彩色。

充滿活力分發巧克力的類型

開心的友誼巧克力 風格

短髮的改造在變化上會受限制，因此利用帶有存在感的蝴蝶結去裝飾，就能營造出浪漫感。

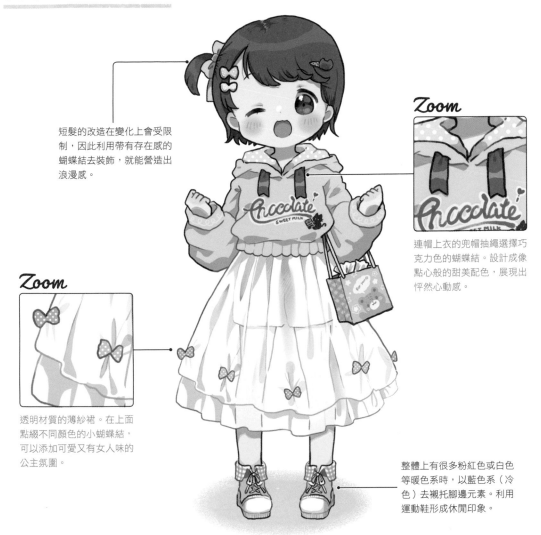

Zoom

連帽上衣的兜帽抽繩選擇巧克力色的蝴蝶結。設計成像點心般的甜美配色，展現出怦然心動感。

Zoom

透明材質的薄紗裙。在上面點綴不同顏色的小蝴蝶結，可以添加可愛又有女人味的公主氛圍。

整體上有很多粉紅色或白色等暖色系時，以藍色系（冷色）去襯托腳邊元素。利用運動鞋形成休閒印象。

Other Situation

 和朋友的交換會

要送給一大群朋友的巧克力，最佳選擇就是攜帶許多獨立包裝或小尺寸的巧克力。

 在教室角落偷偷送出

在教室角落的窗簾裡偷偷地親手交給喜歡的人。巧克力和紙袋放在一起就不會被發現。

 下課後偷偷送出

和喜歡的人同班時，設計出下課後在校園裡送出巧克力的場景。見面之前要整理儀容。

 回家路上偷偷送出

對方是從小就認識的朋友或回家方向一樣時，就在回家路上交給對方吧。利用臉頰的紅暈展現出忐忑不安感。

節分派對 穿搭

思考一下現代小孩體驗日本傳統活動——節分的情況吧。將鬼和豆子改造成可愛造型，
同時試著表現出令和時代「春天到來的喜悅」，就能展現出豐富多元的穿搭風格。

（在甜美穿搭中加入一點獨家風味）

甜美閃電 風格

上衣在袖子和前面加入
直條紋圖案，這樣就能
以不過於甜美的減法穿
搭為目標。夢幻可愛的
配色增添了稚氣。

Zoom

這是高雙馬尾造型。以帶有
節分感的「雷」主題髮圈紮
頭髮，形成淘氣鬼印象。若
設計成微妙的不同顏色，就
會有不錯的效果。

裙子是夢幻可愛的二層滾邊
牛仔裙。利用早熟藍莓般的
色調增添存在感。貝殼粉紅
色線條展現出女人味。

Zoom

長襪是宛如爆開的爆米花般
的圓點圖案，形成有活力的
印象。在膝蓋加上立體蝴蝶
結作為重點設計後，少女世
界氛圍全開！

設計的堅持

在節分的場景中，黃色或黑色的搭
配組合很樸素。但特地選擇夢幻可
愛的顏色後，就會形成甜美帥氣混
搭並帶有獨創性的穿搭。若利用配
件呈現出節分感，也能順應主題。

展現出「鬼不只是恐怖，還……」的穿搭吧！

可愛的鬼少女 風格

這是整體上以鬼為主題的穿搭。內搭服選擇基本的天藍色，在這部分加上女孩氣質。

這是以鬼作為形象的橫條紋寬鬆T恤。特地選擇紅色，營造成可愛風格。強調點是胸前的蝴蝶結領帶。

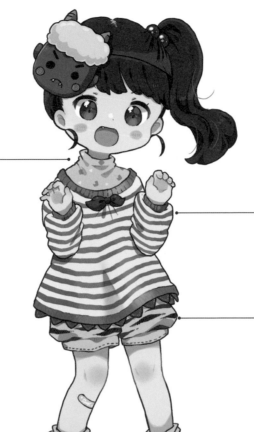

Zoom

棉花糖般的皺皺襪子。這是以鬼穿的內褲作為形象。和柔軟材質的靴子搭配在一起，營造出自然的腳部畫面。

Zoom

帶有黃色和黑色條紋圖案的南瓜褲，以鬼穿的內褲為形象來設計。如果是到膝蓋上面的褲長，就會形成充滿活力的印象。

能發揮主題的範圍

節分派對穿搭 ver.

將節分的赤鬼和青鬼的面具戴在頭上。很適合捲捲的頭髮。

這是裝著豆子的製方形容器。以梅花點綴作為重點設計，展現出設計的講究。

小豆子可能會四散一地，所以也有一些區域是使用花生。

二月開始綻放的梅花。特徵是比櫻花或桃花還要深的粉紅色。

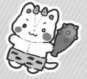
乍看之下很恐怖的鬼。若設計成變形的玩偶，就會形成可愛印象。

默默大口吃下的惠方卷。利用材料展現配色，營造出華麗感吧。

畢業典禮 穿搭

向「孩童時代」宣告結束。畢業典禮是小學最後的大型活動。

除了像平常那樣開朗可愛的裝扮外，也利用穿搭一點一滴地展現出其他一面吧。

營造古典穿搭精彩之處的方法

格倫格紋女孩 風格

Zoom

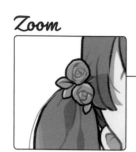

髮尾蓬鬆的髮型。這種時候設計成小髮圈，就能保持平衡。營造出畢業典禮風格且優雅的印象。

格倫格紋下襬的圖案會聯想到古典印象。利用淺灰色和粉紅色格紋營造樸素卻溫柔的印象。

Zoom

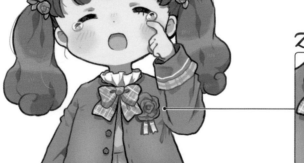

胸前的蝴蝶結利用格紋圖案表現存在感。即使穿上外套也有襯托身材的效果。

呈現出古典氛圍，因此在及膝襪點綴了滾邊。更利用黑白色調瑪麗珍鞋展現緊繃感。

設計的堅持

正統的畢業典禮穿搭利用「外套×連身裙」呈現出整齊感。整體上以灰色整合。利用重點色點綴粉紅色配件，增添華麗印象。A形線條的輪廓會形成時髦印象。

營造出冷靜小孩也能很時尚的關鍵

故作正經女孩 風格

Zoom

隨興加入外套設計中的白色蕾絲。整體的瘦長線條襯托出高雅氣質。素淨配色呈現出成熟感。

這是飄然展開的米白色連身裙。下襬加入和外套一樣的暗藍色線條,展現出最後準備邁向新生活的姿態。

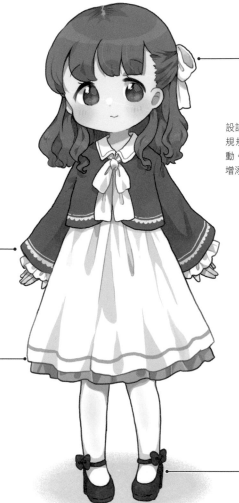

設計成公主頭的髮型很適合規規矩矩的學校例行性活動。頭髮後面的白色蝴蝶結增添了可愛度。

Zoom

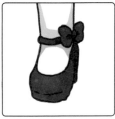

附蝴蝶結的綁帶鞋,和白色褲襪超級搭配。宛如蝴蝶般的蝴蝶結是立體的,增添成熟淑女的氛圍。

Other Situation

 拍照

小學最後的例行性活動。在哭笑大忙中拍攝的照片,是回憶的一張照片。

 典禮最高潮

有時也會情不自禁地流下眼淚。事先將手帕暗藏在口袋裡吧。

 放學前的班會

在班上舉行的最後一次放學前班會。黑板上若有畢業典禮的粉筆畫,就能呈現出氛圍。

 回家路上

和朋友一起回家的路上。要營造出和平常不同的氛圍,可能也會有感傷的氛圍。

銀蓮主題 穿搭

花語是「相信等待著你」。銀蓮的語源是表示「風」的希臘語。

在日本，銀蓮會在秋天冒芽並於初春開花。設計時將這些資訊與視覺巧妙地搭配組合吧。

納入花瓣、葉子和花梗的形狀吧！

銀蓮格紋女孩 風格

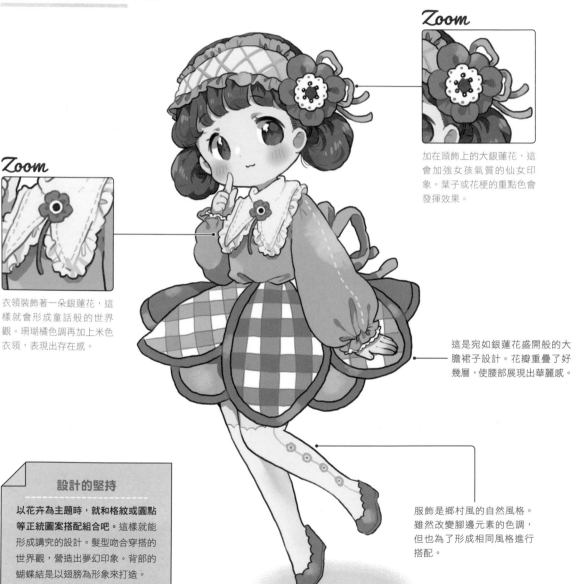

Zoom

加在頭飾上的大銀蓮花，這會加強女孩氣質的仙女印象。葉子或花梗的重點色會發揮效果。

Zoom

衣領裝飾著一朵銀蓮花，這樣就會形成童話般的世界觀。珊瑚橘色調再加上米色衣領，表現出存在感。

這是宛如銀蓮花盛開般的大膽裙子設計。花瓣重疊了好幾層，使腰部展現出華麗感。

設計的堅持

以花卉為主題時，就和格紋或圓點等正統圖案搭配組合吧。這樣就能形成講究的設計。髮型吻合穿搭的世界觀，營造出夢幻印象。背部的蝴蝶結是以翅膀為形象來打造。

服飾是鄉村風的自然風格。雖然改變腳邊元素的色調，但也為了形成相同風格進行搭配。

將「透明」這種困難主題視覺化

透明銀蓮 風格

Zoom

這是稍微沉重的雙馬尾。頭髮裝飾的是有厚度的銀蓮髮飾。點綴了像玫瑰花結般的蝴蝶結，營造高雅印象。

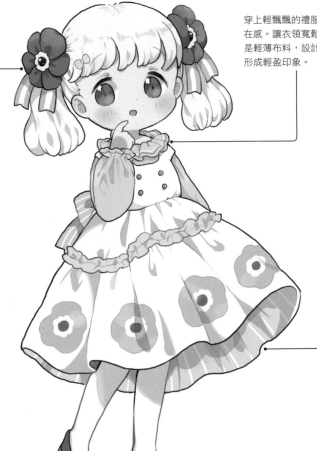

穿上輕飄飄的禮服，展現出存在感。讓衣領寬鬆一點。罩衫是輕薄布料，設計成透明顏色形成輕盈印象。

Zoom

這是裙子隨風飄動時隱約可見的內裡直條紋，顏色是清爽的薄荷綠。圖案看起來不會沉重，形成清新感。

鞋子即使選擇藍色也降低彩度，形成輕快印象的色調。多虧這個設計，腳部瞬間看起來很明亮。與像雪一樣的白色褲襪超級搭配。

能發揮主題的範圍

銀蓮主題穿搭 ver.

以圓形花瓣和中間色調組成可愛的銀蓮，利用銀蓮做成大膽設計的髮飾。

銀蓮是鮮豔色調，所以配件選擇素淨的顏色。

透明色調的襪子。反摺的滾邊呈現出優雅印象。

只在胸前或帽子上裝飾一朵真正的銀蓮，也會有顯眼效果。

變形後的銀蓮可以使用於服飾的圖案或重點設計。

適合白色襪子的朱紅色銀蓮刺繡。腳尖和腳後跟的格紋也很可愛。

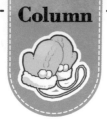

Column

冬裝 的重點

冬天是穿最多衣服的季節。穿搭會呈現出蓬鬆感,所以整體的平衡很重要。體驗一下只有冬天才有的穿搭吧。

① 上衣（領子）

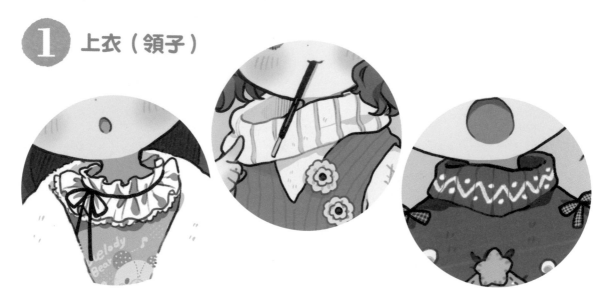

Point

冬天時作為禦寒對策,圍上圍巾或圍脖的情況增加。**思考穿搭時,也不要漏掉在室內拿下圍巾時的可愛氛圍。**舉例來說,在罩衫裝飾蝴蝶結後,就能在脖子展現出溫暖和可愛這兩種氛圍。此外,在領口加入活動特有的圖案,就能產生熱鬧氛圍。

② 上衣（袖子）

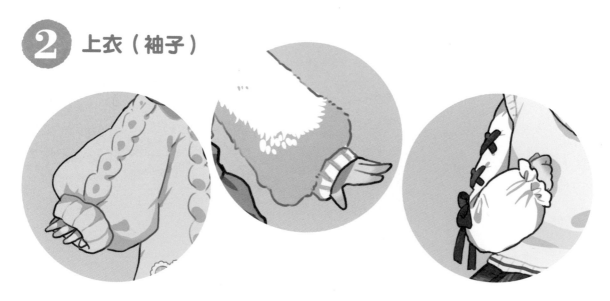

Point

冬天的上衣,蓬蓬袖款式會增多。會使用針織衫並大膽展現出網眼,或是呈現出毛絨材質的軟綿綿感,袖子材質或設計裡經常會出現唯獨冬天才有的特徵。舉例來說,在袖子的設計採用聖誕禮物包裝紙的蝴蝶結,就能變身成聖誕節穿搭。

③ 裙子

Point

冬天大多不是赤腳,而是穿褲襪,所以腳部色調一定容易變深。這種時候**不只是鞋子,連裙子也要跟著選擇明亮顏色**。再加上與無彩色褲襪的對比,看起來會更加華麗。除此之外,也會利用薄紗材質的兩層裙子,呈現出輕飄飄女孩氣質。

④ 褲子

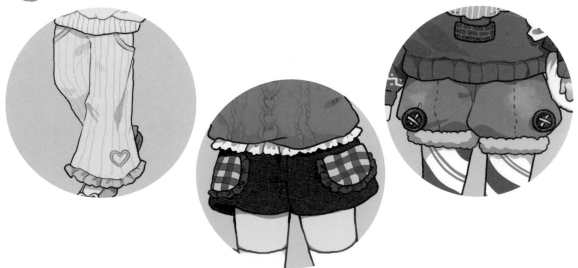

Point

冬天的褲子較多是沉重的布料。因此**下襬就添加設計,或是以圖案和滾邊加上裝飾,改變成輕快的印象吧**。此外,長褲有直筒和靴型褲等各種款式,所以關鍵就是配色也要仔細考慮後再做決定。穿搭顏色數量很多時,利用茶色、白色或黑色去減少色調吧。

⑤ 鞋子

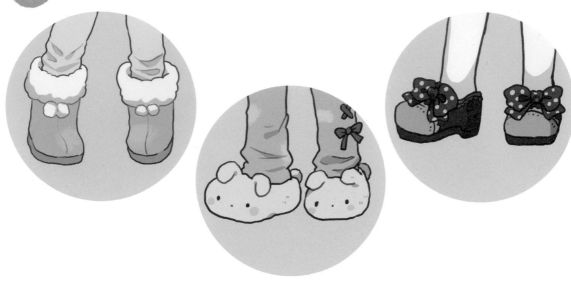

Point

冬天穿褲襪或厚實襪子的機會增多。所以若選擇靴子或瑪麗珍鞋等支撐整隻腳的鞋子，就會比較好走路。若採取「相對於簡單的襪子，在鞋子加上較大的裝飾」這種設計，每次走路搖晃時，就會呈現出孩子氣。在室內時，在意他人眼光的機會減少，所以盡力設計成可愛主題吧。

⑥ 季節配件

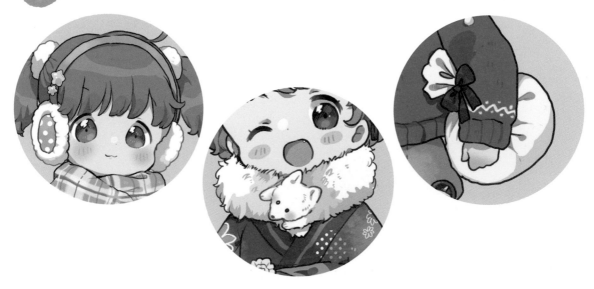

Point

冬天像聖誕節、情人節、新年參拜或節分等以小孩為主角的活動很豐富。各個活動有各自的特徵顏色或主題，所以設計穿搭時注意這部分再靈活運用吧。舉例來說，聖誕節和情人節兩者都是以禮物為主題，利用聖誕節顏色或巧克力區隔每個設計吧。

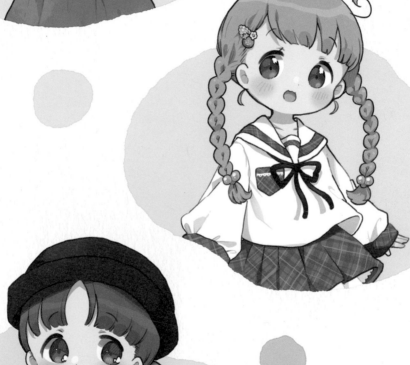

夏季水手服 穿搭

水手服是利用衣領或袖子樣式在印象增添變化的制服之一。

舉例來說,日本關東和關西地區,在衣領的深度、線條數量就有所差異,氛圍也大不相同。

在整體制服的黑白色調中加入重點色

吊帶水手服 風格

海洋風格的帽子。這次在白色底色點綴了黑色鑲邊線條和後面的蝴蝶結。利用這些設計展現出稚氣。

將袖子的反摺摺得比較深。袖口變寬後,即使是夏天透氣性也會提升。手臂也變得容易活動。設計關鍵是機能性。

Zoom

整體是黑白色調的制服,所以胸前的紅色蝴蝶結領帶很顯眼。減輕蝴蝶結領帶的分量感,避免主張過於強烈。

Zoom

這是裙褶寬的百褶裙。隨著整體的黑白色調,在下襬加入白色線條,這樣就會形成夏日風格的清爽印象。

設計的堅持

水手服有一定程度的基本樣式,所以是很容易改造的服飾。上下分開或是連身裙的款式、袖子或衣領的形狀、線條數量或整體配色等,花心思去設計這些元素,就能完成創新的制服。

在清純派中搭配較淺的顏色和白色

波浪色連身裙 風格

Zoom

這是白色和淺藍色組成的兩色穿搭，所以蝴蝶結選擇白色。瘦長的蝴蝶結不論是哪一種髮色或髮型，通用性都很高。

Zoom

這是透明色調的連身裙，搭配上有微微蓬鬆感的泡泡袖。白色袖口塑造出文靜印象。

腰線以白色皮帶束緊。皮帶扣也全都使用白色，所以即使是某種程度的粗皮帶，也不會形成沉重印象。

裙長是在膝蓋以上，所以選擇長襪。利用和連身裙一樣顏色的淺藍色線條作點綴。這是以學校指定的襪子為形象。

能發揮主題的範圍

夏季水手服穿搭 ver.

以紅色蝴蝶結為基礎，利用兩條白線塑造成清爽風格。

海軍藍的長形領帶輪廓，這個設計能展現出整齊感。

綠色領巾蝴蝶結。以作為重點設計的花朵營造清新印象。

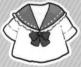
在粉紅色衣領添加白色縫線，再以滾邊營造女孩氣質。

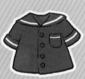
衣領和袖口都是相同的白色線條，是簡單卻時尚講究的設計。

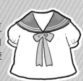
這是讓人想起初夏的綠色和黃色的自然配色。關鍵是使用泡泡袖。

冬季水手服 穿搭

冬天的水手服，設計的困難之處就是顏色數量變少。因此相應地，
會在髮飾或腳邊元素以細微裝飾設計出華麗感。設計時也要重視帶有小學生風格的開朗印象。

選擇配合季節的素淨顏色

逞強好勝又優雅 風格

適合「齊瀏海 × 長髮」的髮箍。設計成煙燻色，和穿搭的整合效果也極佳，不會太引人側目。

Zoom

和線條顏色搭配的灰白色蝴蝶結。選擇絲綢觸感的材質，這樣即使是大蝴蝶結也很容易融為一體。

Zoom

這是有設計性的箱褶裙，特徵是裙褶摺線在內側。利用較寬的裙褶形成優雅印象。

整體而言是高雅風格，所以腳邊元素以白褲襪呈現一致感。不穿襪子，利用樂福鞋展現出成熟感。

設計的堅持

和西裝式制服不同，水手服不太採取多層次穿搭。因此相應地，會利用布料的厚度或袖子的蓬鬆度去表現季節感。**其特徵就是若布料厚實又沉重，就不太會往旁邊擴散。** 腳邊若設計出禦寒的元素也會有不錯的效果。

塑造清秀感的幾個方法

綁辮子的水手服女孩 風格

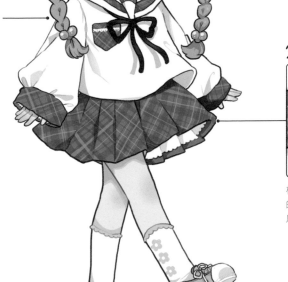

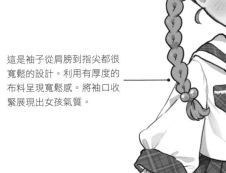

綁在較高位置的雙馬尾三股辮。統一了辮子的大小，這樣就能知道這是綁得很緊的辮子。

這是袖子從肩膀到指尖都很寬鬆的設計。利用有厚度的布料呈現寬鬆感。將袖口收緊展現出女孩氣質。

Zoom

格倫格紋裙裡面穿著輕飄飄的襯裙。因為會呈現出蓬鬆感，所以很適合冬裝。

Zoom

利用「灰色 × 白色」形成文靜印象的制服。腳邊元素利用粉紅色運動鞋呈現出隨興感。降低色調營造一致感。

能發揮主題的範圍

冬季水手服穿搭 ver.

適合冬天時髦氛圍的棕色蝴蝶結。利用金色線條添加變化。

淺藍色搭配銀色的格紋圖案。這是宛如白雪結晶般色調的蝴蝶結。

紫色細蝴蝶結會營造出高雅印象。改變顏色在穿搭添加變化。

在紅色格紋百褶裙添加滾邊內裡，營造可愛氛圍。

淺色裙子搭配黑色褲襪。不會有模糊的印象，使整體很鮮明。

正統的海軍藍裙子。改變裙褶的寬度，就能改變印象。

夏季西裝式制服 穿搭

西裝式制服大多會穿上外套。但若是夏裝樣式，經常會搭上夏季針織衫等服裝。
和水手服不同，關鍵就是會穿上敞領襯衫。

以夏季針織衫去襯托的搭配組合

整齊且穿搭合宜的女孩 風格

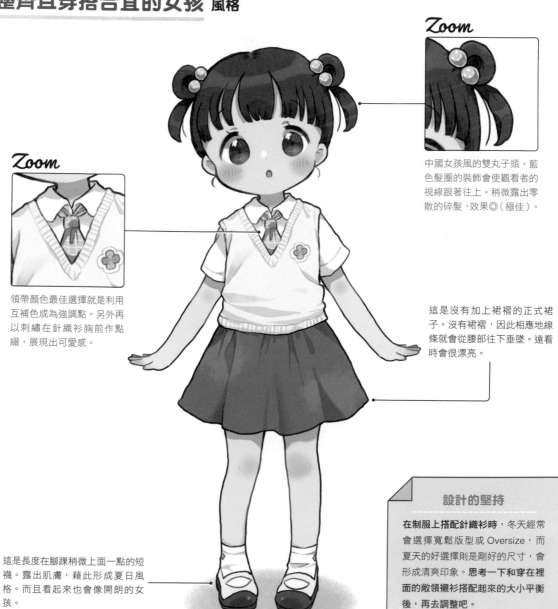

Zoom

中國女孩風的雙丸子頭。藍色髮圈的裝飾會使觀看者的視線跟著往上。稍微露出零散的碎髮，效果◎（極佳）。

Zoom

領帶顏色最佳選擇就是利用互補色成為強調點。另外再以刺繡在針織衫胸前作點綴，展現出可愛感。

這是沒有加上裙褶的正式裙子。沒有裙褶，因此相應地線條就會從腰部往下垂墜。遠看時會很漂亮。

這是長度在腳踝稍微上面一點的短襪。露出肌膚，藉此形成夏日風格。而且看起來也會像開朗的女孩。

設計的堅持

在制服上搭配針織衫時，冬天經常會選擇寬鬆版型或 Oversize，而夏天的好選擇則是剛好的尺寸，會形成清爽印象。思考一下和穿在裡面的敞領襯衫搭配起來的大小平衡後，再去調整吧。

夏日大小姐 風格

短髮時若將臉頰兩旁的頭髮塞到耳後，表情就會看得很清楚。關鍵就是頭髮隨風飄逸時從耳朵後方擺動的姿態。

Zoom

領口點綴刺繡，這是以夏日風格的新綠作為形象來設計的。另外添加交叉蝴蝶結，就會變成鄉村風制服。

Zoom

利用棕色瑪麗珍鞋展現整齊感。設計成在膝蓋稍微下面一點的半腿襪，能看到一點膝蓋的程度，就能形成高雅氛圍。

吊帶裙基本上無法調整長度，正統的長度是到膝蓋或膝下。利用輕薄布料營造出荷葉邊風格。

能發揮主題的範圍

夏季西裝式制服穿搭 ver.

糖果色領帶。適合簡單的襯衫穿搭。

短版綠色領帶。點綴上主題設計後，會形成高雅印象。

格紋圖案容易過於華麗，但是以同色系整合，就能營造出適當的主張。

這是只穿一件衣服就能形成可愛印象的圓領。和蝴蝶結或吊帶裙超級搭配。

立領就是沒有反摺設計的衣領。利用三股辮營造一本正經的風格。

正統的尖角領和領帶很相襯，很適合想要塑造帥氣感時的場景。

冬季西裝式制服 穿搭

西裝外套有各種款式。像是正統的西裝外套款、短版小外套款，
或是有設計性的伊頓短外套等等。只要決定款式，接下來就只需要呈現出獨創性。

深藍色西裝式制服可以展現出成熟感

正統西裝式制服女孩 風格

長瀏海梳到旁邊以髮夾固定，形成清爽印象。小孩的頭髮很軟，所以營造出飄逸感吧。

單排扣休閒西裝式外套。扣子是兩顆，而且衣領深，所以胸前的蝴蝶結可以看得很清楚。即使改變扣子顏色，效果也◎（極佳）。

Zoom

別上小學生風格的名牌，這是因為胸前裝飾只有蝴蝶結的話會很冷清。以櫻花等花卉主題將氛圍變華麗。

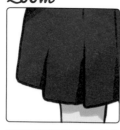

Zoom

長度在膝蓋稍微上面一點的裙子。冬天的西裝式制服帶有布料厚實且沉重的印象，因此利用腳邊元素展現出有活力的小學生風格。

設計的堅持

和制服有深厚關係的就是校規。**設計制服時，首先考慮角色是去哪一種學校上課？有什麼樣的校規？就**容易產生靈感，就能花更多心思去改變穿搭。

靈活運用圓頂硬禮帽

短版小外套女孩 **風格**

Zoom

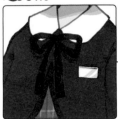

Zoom

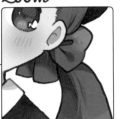

有設計性的短版小外套。胸前裝飾黑色天鵝絨蝴蝶結，利用蝴蝶結與衣服之間的深淺變化，即使是深色色調也展現了訴求。

以較素色的綠色蝴蝶結紮出低馬尾。和胸前元素相同，利用天鵝絨材質在布料呈現出一致感。蝴蝶結的垂墜長度若很短，就會形成孩子氣的印象。

和短版小外套一樣顏色的瑪麗珍鞋，與白色褲襪一起搭配。因為有一點鞋跟，所以也能作為禮服打扮的鞋子。

格紋圖案連身裙。利用細線條營造出格紋。A形線條會形成輪廓清爽的印象，看起來很文靜。

能發揮主題的範圍

冬季西裝式外套穿搭 ver.

大尺寸的話會給人帶來孩子氣的印象。如果是合適尺寸，則會形成正經的印象。

淺灰色針織衫。裝飾上淺藍色線條和燙布貼，就會形成知性印象。

較厚的針織衫。以粉紅色扣子添加少女氛圍。

領口開口大。圍上圍巾後也不會有粗糙的觸感。

短版小外套的款式搭配連身裙，試圖讓身材線條變好看。

利用同色系的兩種棕色和金色扣子營造出復古少女風的外套。

Column

制服 的重點

制服一整年都會穿到。根據校風或校規，呈現出來的風格氛圍各不相同。此外，根據季節的差異，同樣的水手服或西裝式制服也會改變印象。

① 上衣（領子）

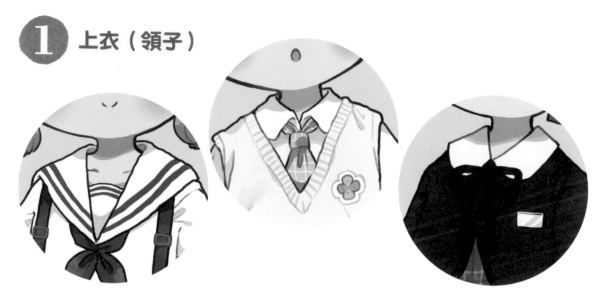

Point

水手服和西裝式制服的衣領形狀完全不一樣。舉例來說，水手服根據學校的差異，衣領深度會改變。若是淺淺的衣領，就很適合長領帶，深衣領的話，和短領巾或蝴蝶結搭配起來都有不錯的效果。另一方面，西裝式制服裡面會穿圓領或尖角領等敞領襯衫。許多學校是能選擇蝴蝶結和領帶這兩種類型，這也是一個特徵。

② 上衣（袖子）

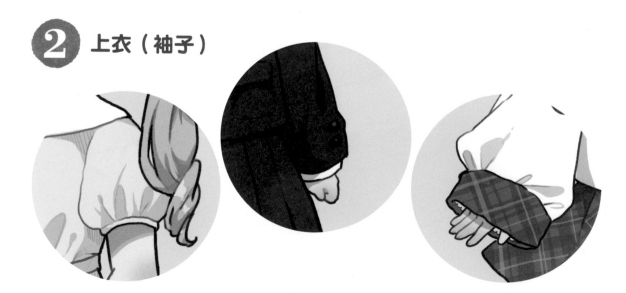

Point

制服某種程度上會決定好款式，所以**根據季節，透過改變長度，或是在袖口加上特徵等，在設計上做出講究之處吧。**可說是夏裝基本款的泡泡袖，更換袖口的線條顏色後，就會營造出清爽印象。正統的西裝式制服，為了避免裡面的襯衫出現硬梆梆的感覺，就利用袖口的袖扣去調整吧。

③ 裙子

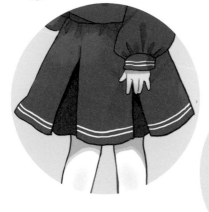
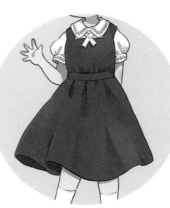

Point

制服中裙子是特別能呈現個性的部分。基本上學校會根據校規,指定裙子的長度,而且依據校風的差異,圖案和色調完全不同。此外,一般是上下分開型的制服,但也有學校採用連身裙或吊帶裙。此時就利用腰線讓整體線條看起來很美麗吧。

④ 髮型

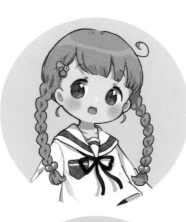

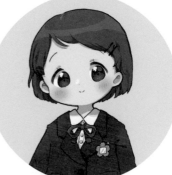

Point

關於髮型的校規很多。有頭髮長過肩膀或胸部就要綁起來,只能使用黑色髮圈的嚴格學校,也有髮飾或髮型很自由的學校。思考髮型時,當然最重要的就是和女孩氛圍的契合度。而且**若連校風的設定都有考慮到的話,就能呈現出真實感。**

⑤ 鞋子

Point

因為是制服,所以腳邊元素和穿便服時不同。首先校內一般是穿室內鞋,但是有的學校則是將運動鞋拿到室內使用。接著是通學路上的鞋子,一般是樂福鞋、運動鞋,或瑪麗珍鞋等等。說到底就只是搭配制服的鞋子,所以要減少華麗的裝飾。

制服小專欄

包包

小學生的包包基本上是雙背帶硬式書包。以前一般的顏色是紅色或黑色。2000 年代初期開始,顏色慢慢擴增。粉紅色、淺藍色或橙色等顏色成為基本人氣款,來到了不分男女,小孩可以選擇喜歡顏色的時代。其他還有許多利用表面縫線或刺繡等點綴,試圖追求差異化的款式。

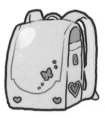

上衣扣子

西裝式制服根據外套款式或罩衫的差異,扣子數量會有所改變。一般的外套是以單排扣為主流。雙排扣經常都是裝飾性扣子。其他還有短版小外套的款式,扣子數量會變少。因此相應地會拘泥扣子本身的設計,展現出高雅感。

襪子

校規有許多關於襪子的規定。例如是否有圖案或重點設計、指定的色調等等,這些細節都有相關指定要求。夏裝是白色襪子、冬裝則是深藍色襪子之類的,也經常根據季節改變指定的顏色。重點設計有時也會加上校徽刺繡。除此之外,就是要試著花費心思去設計反摺或線條顏色吧。

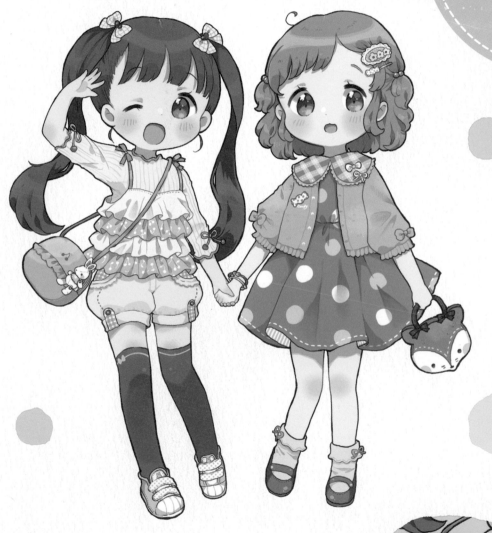

新發表的插畫花絮

在此將介紹使用「Procreate」這個 App 創作原創插畫的過程。

這個 App 的特徵是有豐富的筆刷和客製化功能,如果手上有 iPad,創作地點也很自由。

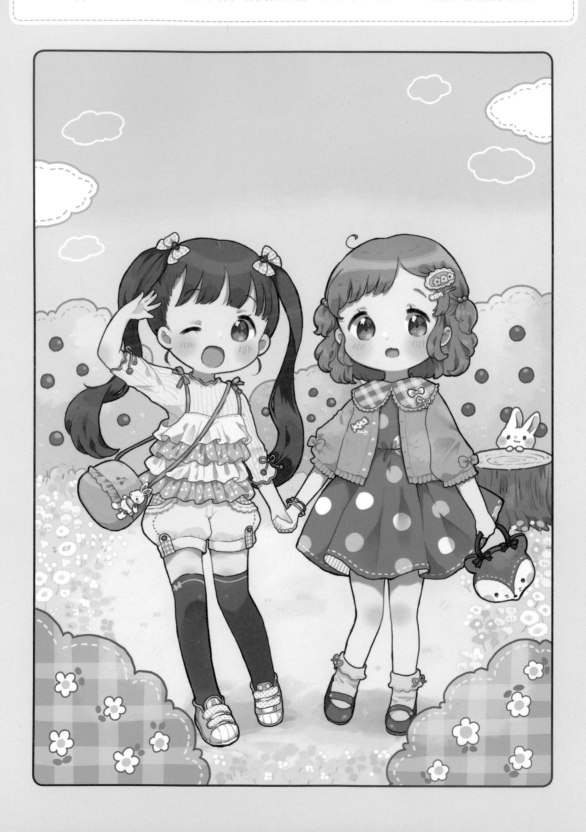

描繪草圖

本書是以女孩的服飾為主角。因此在草圖中要思考能讓女孩格外顯眼的構圖。

1 以構想為基礎開始描繪草圖

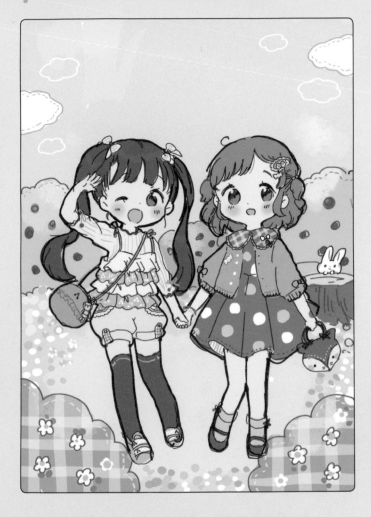

 作者解說

描繪了在髮型和服飾各有不同喜好的兩位女孩。左邊是充滿活力的個性，右邊則是文靜個性。減少背景的細節描繪，特別留意要讓女孩格外顯眼這部分。

這次的主題是「好友兩人在大自然中散步」。思考構圖時，首先要決定背景和人物的平衡。

減少背景天空的裝飾，呈現出隨興感，藉此將視線集中在人物身上。因此相應地，連女孩的服飾細節都要講究裝飾，**重視描繪細節的對比**。

草圖之前的構想

主題人數	臉的方向和表情	背景的設定
最初的構想是 4 個人。和本書一樣，預定刊載穿上春夏秋冬四季衣服和制服的女孩。但後來打算將視點集中在畫作人物上，便縮減為 2 個人。	視線是朝向正面，因為要引起觀看插畫者的興趣。讓其中一人眨眼。在表情添加變化，並留意讓畫的感覺有所不同。	這是「在大自然中的兩人」這種設定。進行了某種程度的變形。因為若描繪得很寫實，就不符合女孩的柔和筆觸。

首先描繪人物和背景的線稿。在線條添加強弱變化，讓線條不單調吧。

1 著手人物的線稿

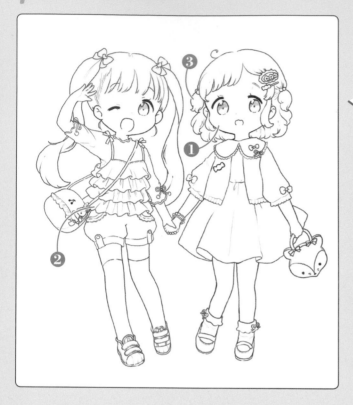

🐰 **作者解說**

人物的線稿使用〔鉛筆筆刷〕。這是適合描繪深色主線的筆刷。也可以透過筆壓調整線條粗細。

鉛筆筆刷

人物的重點

描繪人物的線稿時，要特別注意的重點是頭髮往外翹的程度和輪廓。雙馬尾若是將頭髮曲線一鼓作氣地描繪出來，看起來就會很漂亮。此外，只有小學女生才有的重要關鍵，就是也是特徵之一的輪廓。**讓這個臉頰線條稍微帶點圓弧，就能藉此展現出稚氣。**

❶ 臉（輪廓）

臉頰是一筆畫出來的。線條強勁的部分要重疊線條。小孩的輪廓因為是圓的，所以意識到曲線再描繪吧。

❷ 上衣

開始描繪多層次穿搭的服飾等複雜線稿時，就從服飾的外側描線吧。細緻的滾邊要一邊添加一邊修改。

❸ 髮型

短髮造型統一頭髮線條流向後，就會形成直髮，改變方向的話，就能表現出捲翹的頭髮。要呈現出髮束感時，就改變筆壓吧。

2 著手背景的線稿

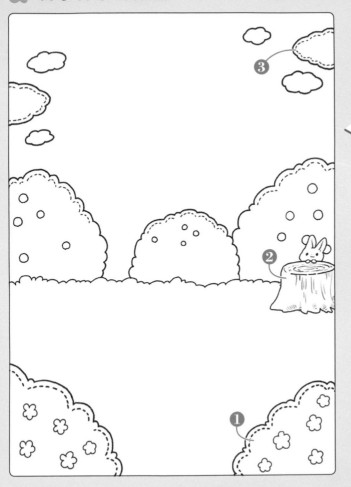

🐰 **作者解說**

背景線稿使用〔墨水滲透筆刷〕。
和〔鉛筆筆刷〕相比，因為會形成
滲透狀態，適合描繪的不是直線，
而是以曲線為主的大自然。

墨水滲透筆刷

背景的重點

這次的背景強調了變形感。〔墨水滲透筆刷〕
本身是柔和筆觸，但加入縫線後，就更能呈
現惬意感。**在大自然中沒有筆直的線條。像
要連接曲線一樣去描繪吧。**

❶ 栽種的樹木

描繪樹木上的花朵時，要以輕飄飄
柔和的氛圍為目標。因此選擇了特
地不描繪花朵中心（花蕊）主線的
方式。

❷ 動物和樹樁

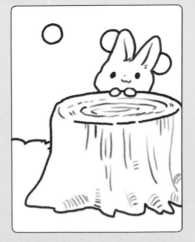

動物或人物等生物使用〔鉛筆筆
刷〕，樹樁等自然物則使用〔墨水
滲透筆刷〕。靈活運用主線的微妙
差異。

❸ 雲

雲的線稿以〔墨水滲透筆刷〕描
繪。大的雲點綴上縫線，小的雲只
畫主線，增添變化。

人物上色

人物現在每個部位上色，最後一邊觀察整體平衡，一邊調整。

1 塗上皮膚底色

左邊的女孩以〔畫室筆刷〕塗上黃色系肌膚，右邊的女孩則是塗上藍色系肌膚。在色調上做出差異，人物的印象就會改變。

2 在肌膚添加紅暈

為了呈現出血色，使用〔柔軟筆刷〕以輕拍的方式替臉頰、耳朵和指尖塗上紅暈。將筆刷變粗，邊緣的滲透就會自然呈現出來。

3 加上陰影

 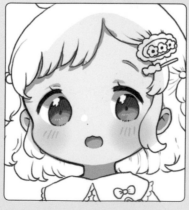

陰影以〔畫室筆刷〕塗色。兩個人的陰影都特地設定成相同的粉棕色，這樣一來就會呈現出一致感。

4 塗上頭髮底色

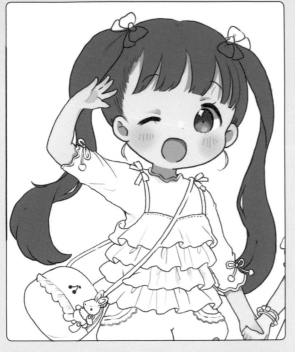
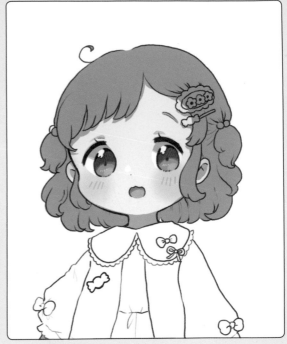

以〔畫室筆刷〕將頭髮塗上底色。為了使肌膚顏色顯眼，黃色系肌膚的女孩
髮色設計成冷色，藍色系肌膚的女孩髮色則設計成暖色。

5 在頭髮加入高光和陰影

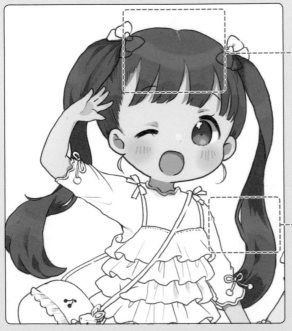

為了使顏色完整融為一體，
高光選擇肌膚和頭髮中間的
顏色。

為了呈現出髮流和髮束感，
陰影顏色要讓筆尖變尖再塗
色。

降低〔畫室筆刷〕的不透明度，以重疊上色的方式加入
高光。陰影選擇比底色還要深的顏色，並使用銳角的筆
觸上色。

6 塗上上衣底色

服飾上色時為了避免溢出線稿，要使用「剪裁遮罩」功能。適合有左邊女孩那種細緻
的四層滾邊，或是右邊女孩那種裝飾的場合。

7 在上衣加入陰影和圖案

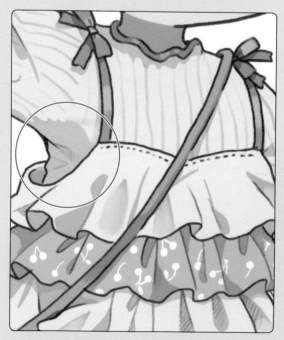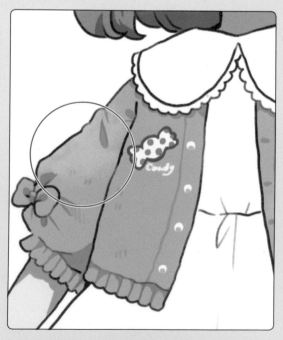

圖案或陰影線條使用〔鉛筆筆刷〕描繪後，再以〔柔
軟筆刷〕暈色。圖案以白色上色，就能形成輕盈印象。

要呈現出被陽光照射般的溫暖時，要使用〔Wild
Light〕（手臂部分）。水彩風的質地會呈現出柔和氛
圍。

8 塗上下半身穿著的底色

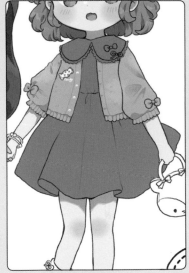

和步驟 **6** 一樣使用「剪裁遮罩」功能上色，避免溢出線稿。左邊女孩服飾構造複雜，所以使用同色系整合，展現出清爽感。右邊女孩因為是簡單的穿搭，與對比色一起搭配，讓整體帶有華麗感。

9 在下半身穿著加入陰影和圖案

為了呈現出深淺層次，使用〔畫室筆刷〕以重疊上色的方式加上陰影。在口袋和裝飾利用設計過的嘉頓格紋讓角色帶有玩心。

為了讓服飾的陰影特別顯眼，在另一個圖層進行描繪。以疊上陰影的方式在圓點圖案上面上色，就能展現出紮實的布料感。

🐰 作者解說

在服飾上色過程中以輕輕加上〔Wild Light〕的方式去上色。即使是電繪，也能變成手繪水彩般的質感。

Wild Light

替背景上色

背景非常注意變形這個部分。這是使用水彩筆觸活用滲透的技巧。

1 塗上天空的顏色

使用〔畫室筆刷〕將整體塗上淺一點的淺藍色。以〔柔軟筆刷〕在上方塗上深一
點的淺藍色。為了呈現出遠近感，改變雲的主線顏色增添變化。

2 塗上眼前和後方的樹木顏色

要展現出後方樹木有陽光照射的樣子。因此使用〔Wild Light〕暈染出明亮
效果。眼前區域使用有點深的顏色呈現出遠近感。

3 在樹椿塗上底色，加入陰影和年輪

使用〔畫室筆刷〕塗上樹椿的底色。接著選擇相同筆刷的深色。加入陰影和斜線。年輪以奶油色上色。

4 將地面的花朵上色

首先為了以整體圖為形象，使用〔滲透筆刷〕粗略地畫出花朵輪廓。接著使用〔軟綿綿筆刷〕像是要和輪廓融為一體般完成細節。

STEP 5 　潤飾

線稿和上色完成後，針對眼睛的高光、陰影或主線進行微調。

1 在眼睛加上高光

眼睛的高光要點擊圖層的 N。從〔變亮〕中選擇〔濾色〕。能表現出反射光。

2 在臉部或服飾加上深色陰影

陰影中再加上深色陰影。以較淺的〔畫室筆刷〕畫出斜線。這樣在陰影中就
會增加深色感，襯托整體畫面。

3 使全部顏色融為一體

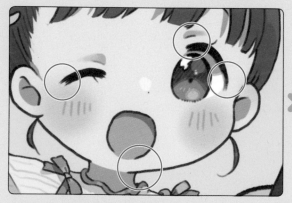 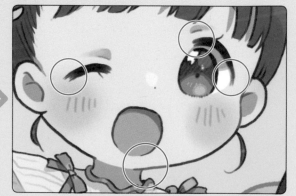

將眼角、眼稍或脖子全部顏色融為一體。將全部顏色調整成棕色色調，看起
來就會像有陽光照射透明般的狀態。

4 調整人物主線的顏色

要讓人物比背景顯眼。因此調整人物主線的顏色，將其輪廓化。線條粗細的
最終調整也在這個階段進行。

5 調整背景主線的顏色

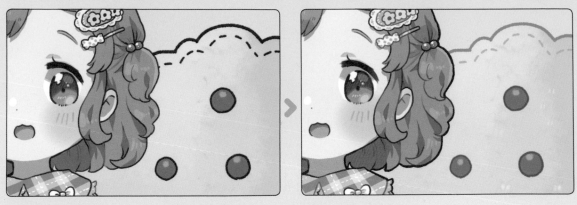

背景主線與塗抹的顏色融為一體，就能形成不會引人側目的柔和氛圍。縫線
或樹木果實的邊緣顏色也同樣讓其融為一體。

完成！

完成插畫。讓背景確實融
為一體，就不會對角色造
成干擾，襯托出整個插畫
的世界觀。

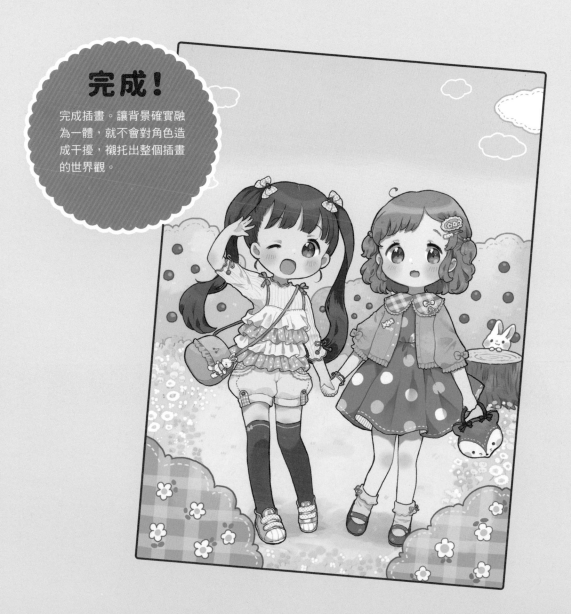

插畫秘密

もかろーる將為大家介紹其參考的東西、
描繪插畫的步驟,以及使用的工具。

Q 學生時代也一直畫畫嗎?

中學參加美術社,高中選擇有設計科的學校升學,所以我一直有在畫畫。尤其我念的高中很尊重創作這件事,是能學習設計或電繪的良好環境。

Q 描繪服飾時,
參考的東西是什麼?

我原本就喜歡欣賞小孩的服裝,所以會和女兒一起在購物中心探索(笑)。以畫圖來表現服飾的布料是一件難事,所以我是實際以眼睛去觀賞觀察。

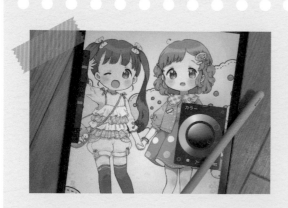

Q 描繪畫作時,使用什麼工具?

小學六年級時獲得了數位繪圖板,我就一直在 BBS 繪畫版等地方投稿(笑)。最近也入手了 iPad,工作變輕鬆,但還是比較擅長手繪。

Q 請展示手繪時的畫具。

原本就最喜歡去畫具行或是收集繪畫顏料，所以也有很多買了沒有開封的繪畫顏料（笑）。手頭有的東西中，果然還是以透明水彩顏料居多。

Q 插畫是從哪個部分開始描繪？

從輪廓開始。這是絕對不能妥協的。我認為我的插畫是以臉頰為特徵，所以直到能畫出理想的輪廓為止，我會重畫好幾次。完成臉部後，再往身體部位描繪。

Q 背景是從哪個部分開始描繪？

對我來說，背景分成兩種，一種是以主題為世界觀讓人產生聯想的形象背景，另一種則是教室或街道等場面背景。我擅長柔和沒有角度的自然風景，所以大多是形象背景。

Q 描繪插畫一開始碰到的障礙是什麼？

說到入門階段的話，我是右撇子所以朝右的人物很難畫，每天總是在練習這個部分。以手繪描繪插畫時，會利用電繪準備草稿部分。

Q 描繪插畫時的活力來源是什麼？

是我女兒。雖然她還小，但開始會說話後，我就會對她說：「我在做這種工作喔」，和女兒一起對話是很有趣的。此外朋友和家人也是很大的存在。

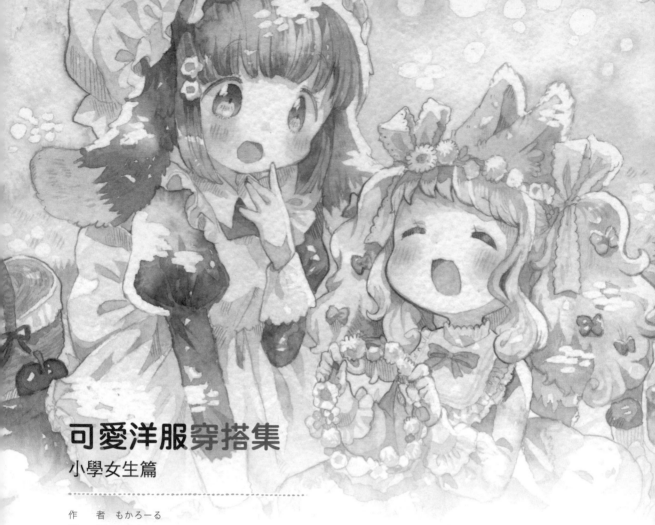

可愛洋服穿搭集

小學女生篇

作　　者　もかろーる
翻　　譯　邱顯惠
發　　行　陳偉祥
出　　版　北星圖書事業股份有限公司
地　　址　234 新北市永和區中正路 458 號 B1
電　　話　886-2-29229000
傳　　真　886-2-29229041
網　　址　www.nsbooks.com.tw
E－MAIL　nsbook@nsbooks.com.tw
劃撥帳戶　北星文化事業有限公司
劃撥帳號　50042987
製版印刷　皇甫彩藝印刷股份有限公司
出 版 日　2023 年 01 月
I S B N　978-626-7062-14-2
定　　價　450 元

國家圖書館出版品預行編目（CIP）資料

可愛洋服穿搭集. 小學女生篇／もかろーる著；
邱顯惠翻譯. -- 新北市：北星圖書事業股份有限
公司, 2023.01
144 面；18.2×25.7 公分
ISBN 978-626-7062-14-2（平裝）

1.CST: 插畫 2.CST: 服飾 3.CST: 繪畫技法

947.45　　　　　　　　　　111002527

如有缺頁或裝訂錯誤，請寄回更換。

官方網站　　　　臉書粉絲專頁　　　LINE 官方帳號